水彩畫
美麗的光與影技巧

玉神 輝美
Tamagami Kimi

側耳傾聽便能夠聽見

風送來了我們的寶物

當時你所發現的

玻璃彈珠碎片在太陽照耀下

正如彩虹吉丁蟲般閃耀著彩虹色彩

隨後我便踏上了尋找彩虹的旅程

在寬敞高聳的天空帆布下

在無限接近透明的事物中

尋找那道彩虹

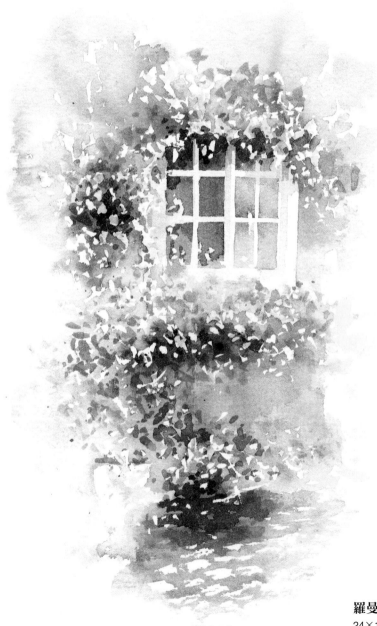

羅曼蒂克
24×15cm／水彩／ARCHES

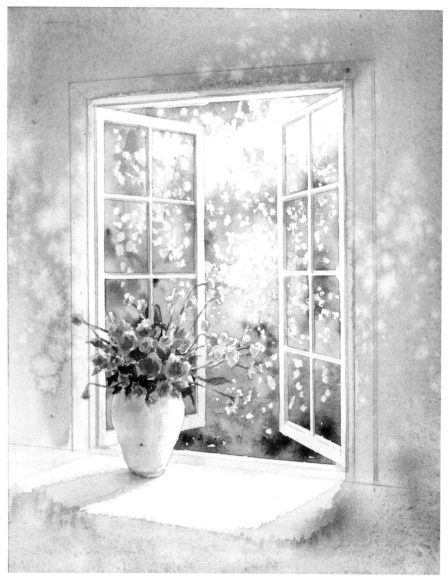

25×20cm／水彩／ARCHES

陽光交響曲

夏日陽光照耀下的綠意中

朦朦朧朧地閉上雙眼

遠古之風穿越時空

消逝於那道窗外灑落的陽光當中

無限接近於透明的陽光

宛如在編織白色畫布般

演奏出了一段幻想旋律

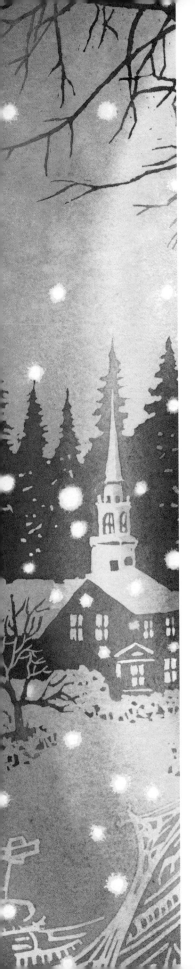

序言

　　水彩畫借重水的力量令顏色與顏色相互混合，並展現出各式各樣的表情。無論是誰，在年幼時期都很常接觸水彩畫；而近年來又開始畫水彩畫的人也逐漸多了起來。因此希望能夠藉由本書，重新將水彩畫的魅力傳達給各位。

　　事物的陰影並不是單純的只是很陰暗而已，如果將其視之為畫，那是否能夠透過在陰影中加入許多顏色，描繪出一幅具有魅力的畫呢？

　　我的水彩畫是描繪光的畫作，會從直觀上的風景跟照片中接收其形象，再透過自己所感受到的美感這道濾鏡，將顏色與形體呈現於白色紙張上。對於美感的感性，每個人各有不同。透過尋找打動自己感性的美感並將其描繪出來，該美感也會漸漸連繫到自己的個性上。

　　那麼，尋找美感是指什麼呢？這並不是單純觀看事物而已，而是要先構想如何描繪成一幅畫，接著再觀看事物。如此一來，展現在眼中的事物看上去就會與以往略有不同。隨後便會重新感受到該事物的美感，也就能夠看見原本看不見的顏色了。

反射出藍色色彩的陰影顏色該如何表現才好？那朵花的紅色是屬於色相環的哪個位置？在逆光下閃耀的灰色光彩該用哪種顏色跟哪種顏色呈現出來才好？讓自己透過這一些繪畫模式觀看事物，是進步的第一步。如此一來，以往只是很籠統觀看的風景，便能看見一個美麗閃耀的世界。這點也會連結到繪畫的能量（熱忱）上。

　　每個人的個性都和臉一樣，各有不同。幫我們激發出其個性的，正是水彩畫。而且去感受、呈現出美感是一件能夠讓人心靈豐富的事情。若是能夠一點一滴地孵育培養自己心中的美感種子，並透過水彩畫使其開花綻放，那該是多美好的一件事。衷心期盼可以再多與一個人相互理解繪畫的自由與歡樂。

Contents

**水彩畫
美麗的光與影技巧** ——————————————— 目　次

序言 ————————————————— 4

第 1 章
繪畫用具與草稿圖繪製　9

◉ **關於顏料** ——————————————— 10
　透明水彩顏料／10
　壓克力顏料／11
　StepUP 水彩顏料可以用水洗掉？／11

◉ **關於紙張和畫筆** ————————————— 12
　紙張的挑選方法／12
　畫筆／13
　StepUP 畫筆可以用多久？／13

◉ **溶解顏料** ——————————————— 14
　水彩調色盤／14
　紙調色盤（水彩、壓克力）／14
　瓷碟（水彩、壓克力）／15
　觀看顏色用的調色盤（水彩、壓克力）／15
　StepUP 留白＋漸層的畫風／15

◉ **其他用具** ——————————————— 16
　構想圖與複寫用具／16
　水裱用具／16
　留白用具／17
　描繪時的用具／17

◉ **水裱的步驟** —————————————— 18
　StepUP 要是將膠裝水彩本的紙張沾濕……／19

◉ **將構想圖描繪成畫** ———————————— 20

◉ **進行複寫繪製草稿圖** ——————————— 22
　使用布用複寫紙進行複寫／22
　使用鉛筆與描圖紙／22
　以鉛筆塗描草稿圖背面／23
　將四邊留白／23

　Q&A 用具篇 —————————————— 24

第 2 章
留白與運筆　25

◉ **留白膠的運用方法** ———————————— 26
　何謂留白膠／26
　舊的留白膠不要使用／26
　StepUP 要是使用前不攪拌均勻……／26
　★ 簡單形狀的留白步驟 ———————————— 27

◉ **漸層畫法** ——————————————— 28
　★ 2 色漸層 ———————————————— 28
　★ 3 色漸層 ———————————————— 31

◉ **渲染留白法** —————————————— 32
　★ 花瓣的留白 ——————————————— 32
　★ 飄雪的留白 ——————————————— 34

◉ **重疊留白法** —————————————— 36

◉ **練習畫筆的筆觸** ———————————— 38
　點、擦、畫、勾／38
　使用海綿、使用保鮮膜／39

◉ **活用畫筆的筆觸於作品中** ————————— 40
　★ 以畫筆的筆觸描繪花朵 ——————————— 40
　★ 以畫筆的筆觸描繪樹林跟草原 ———————— 42

比較看看！ —————————————— 44
　★ 以漸層描繪樹木 ————————————— 44
　★ 以畫筆的筆觸描繪樹木 —————————— 45

　Q&A 留白篇 —————————————— 46

第 3 章
掌握顏色的調色方法　47

◉ **三原色** ———————————————— 48
　★ 三原色顏料與其他顏料的關係 ——————— 48
　記住色感／48
　以三原色調製顏色／49
　★ 製作三原色調色盤 ———————————— 50
　★ 以三原色描繪風景 ———————————— 51

◉ **以混色調製出混濁感** ——————————— 52
　★ 認識黃色、紅色、藍色的顏料 ——————— 52
　使用三原色以外的顏料／52
　3 種顏色混在一起就會產生混濁／53

★ 活用混濁感描繪樹葉 ——— 54
　　3 種顏色就能夠描繪出轉紅的樹葉／54

◎ 調製美麗的灰色跟褐色 ——— 56
★ 以 3 種色感調製灰色 ——— 56
　　顏色混濁的代表含意／56
　　調製美麗的灰色色調／57
★ 描繪美麗灰色色調的風景 ——— 58
　　使用三原色／58
　　增加三原色以外的顏料／59

◎ 思考陰影的顏色 ——— 60
　　將鮮豔的藍色系顏色加入陰影當中／60
　　樹林陰影的關注點／61
　　陰影的顏色會令氣氛帶來變化／61

Q&A　用色篇 ——— 62

第 **4** 章
各式各樣的水彩技法　63

◎ 找出自己的畫風吧！ ——— 64
　　構想好完成圖／64
　　何謂畫風／64
　　以相機停住動作／65
　　描繪時將主要角色與其他角色進行區分／65
　　複雜的自然物形狀／65
　　關於色彩／66

◎ 清除顏色的方法 ——— 67
★ 重新營造光線線條 ——— 67
★ 修改圖畫 ——— 68
★ 大肆進行改變 ——— 69

◎ 描繪時將晴天和陰天進行區分 ——— 70
　　強烈光線照射下的景色／70
　　柔和光線包圍下的景色／71

◎ 活用回流法於作品當中 ——— 72
★ 回流法的形成方法 ——— 72

◎ 各式各樣的表現方法 ——— 74
　　灑鹽法／74
　　潑色法／74
　　回流法＋灑鹽法／75
　　以乾燥的畫筆調節渲染的範圍／75

Q&A　技巧篇 ——— 76

第 **5** 章
完成作品　77

Lesson**1** 留白與漸層
水邊的風景～早晨 ——— 78
■ 參考作品／81

Lesson**2** 留白與漸層
描繪樹林與建築物 ——— 82
■ 參考作品／85

Lesson**3** 掌握陰影的顏色運用
在腳踏車與花覆蓋下的白牆 ——— 86

Lesson**4** 活用互補色於作品當中
樹木與草原 ——— 90
■ 參考作品／94

Lesson**5** 美麗灰色色調
浮在水邊的船 ——— 96
■ 參考作品／99

Lesson**6** 代表懷舊風情的色彩與飛白
老舊石頭道路與磚塊的建築物 — 100

Lesson**7** 彩虹與霧氣的表現方法
掛著彩虹的湖泊與森林 ——— 104
■ 參考作品／108

Lesson**8** 以留白重疊圖案
水中的熱帶魚 ——— 110
■ 參考作品／114

第 **6** 章
畫廊　115

後記 ——— 126
作者介紹 ——— 127
草稿圖集 ——— 128

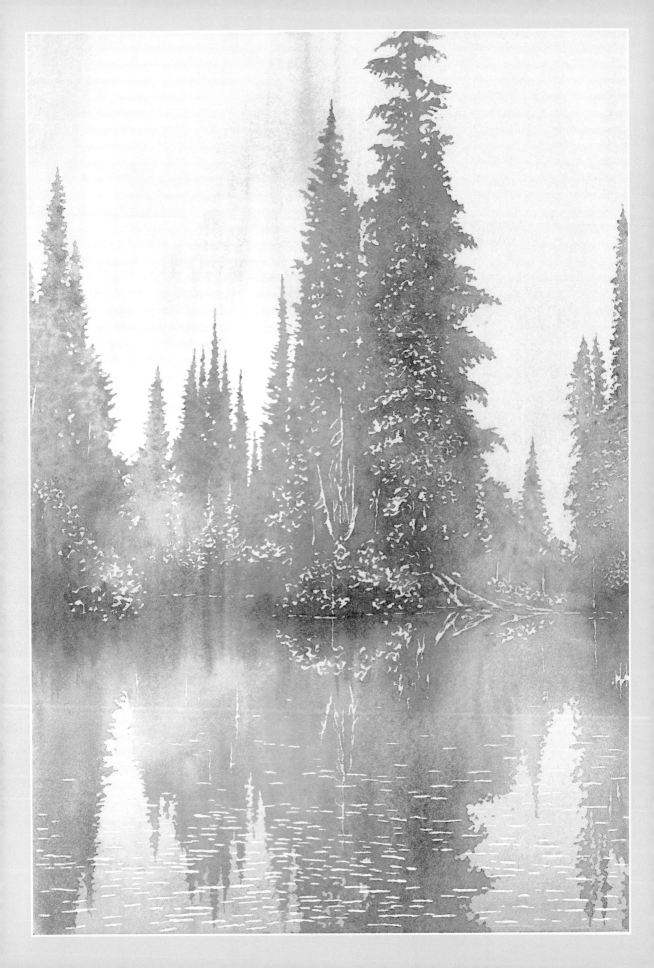

第 1 章

繪圖用具與草稿圖繪製

本書除了介紹開始學習水彩畫所需的用具外，
也會介紹水裱的方法與複寫的方法。

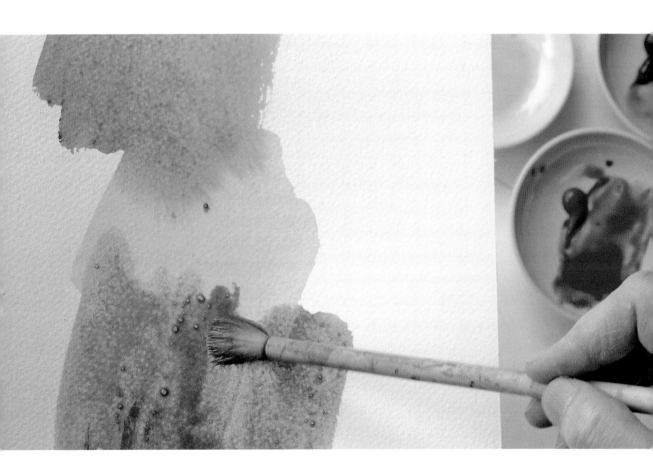

關於顏料

◉ 透明水彩顏料

　　水彩畫和油畫一樣，都具有一種自古以來就存在的傳統形象。這是因為水彩畫給予了我們繪畫的豐富形象。

　　本書使用管裝膏狀水彩顏料，因為可以大量溶解濃郁的顏色，易於運用。品質上無論是哪一家製造商的顏料都不會有太大差別，因此選擇在價格上很親切的日本製造商顏料—好賓牌透明水彩顏料。

　　即使顏色名字一樣，有時也會因為製造商不同，而造成顏色上有所不同，但不用太過於在意。

　　顏料的基本款都是一些鮮豔的顏色。這是因為顏料雖然可以在混合後調出混濁的顏色，但卻無法調出鮮豔的顏色。然而最近的顏料為了呈現出鮮豔感，有些會加入螢光色。如果只是加入少許是不要緊的，但要是加入太多，在畫面上就會顯得很突出，因此請盡可能挑選沒有加入螢光色的顏料。

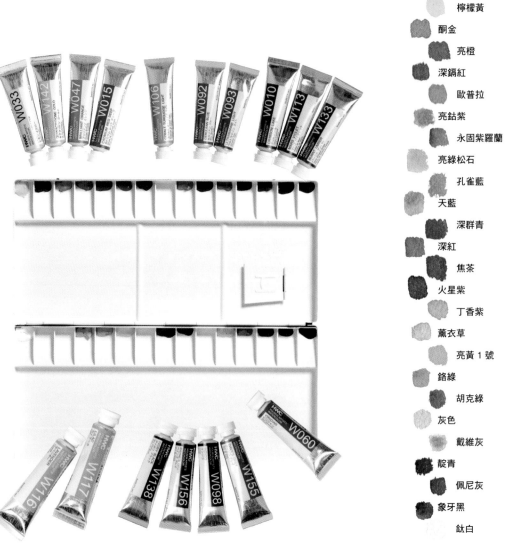

本書所使用的透明水彩顏料 25 色
（好賓牌透明水彩顏料）

- 檸檬黃
- 酮金
- 亮橙
- 深鍋紅
- 歐普拉
- 亮鈷紫
- 永固紫羅蘭
- 亮綠松石
- 孔雀藍
- 天藍
- 深群青
- 深紅
- 焦茶
- 火星紫
- 丁香紫
- 薰衣草
- 亮黃 1 號
- 鉻綠
- 胡克綠
- 灰色
- 戴維灰
- 靛青
- 佩尼灰
- 象牙黑
- 鈦白

● 壓克力顏料

接下來稍微談談壓克力顏料的特徵。壓克力顏料在塗色之後，雖然可以用大量的水將顏色渲染開來，但要是乾掉的話會無法溶於水。而這一點正是壓克力顏料最大的特徵。水彩顏料雖然也會因為紙張的不同，使得顏色不容易掉色，但並不是說完全不會掉色（請參考下個段落）。

要活用此特徵重複疊上多次留白與漸層，就會使用壓克力顏料。

即使只是要留白一次，但漸層要塗得很濃時，也是要疊上相同顏色 2 至 3 次的，這個時候也會使用壓克力顏料。壓克力顏料在塗色之後並不會溶於水，因此能夠使用大量的水從顏料上面描繪出漸層。

如果使用壓克力顏料描繪漸層，色數就要盡可能地減少。比如要描繪藍色漸層，就用紅色色感最為強烈的群青，與黃色色感最為強烈的酞菁藍進行描繪。用這 2 種顏色畫出漸層的話，鈷藍色跟天藍色會包含在這 2 種顏色的中間。

下圖為描繪漸層作品時，會倒在瓷碟裡的 7 種代表性顏料。綠色因為可由混合黃色與藍色調製出來，因此並沒有倒在瓷碟裡。

本書所使用的壓克力顏料 7 色
（好賓牌壓克力顏料）

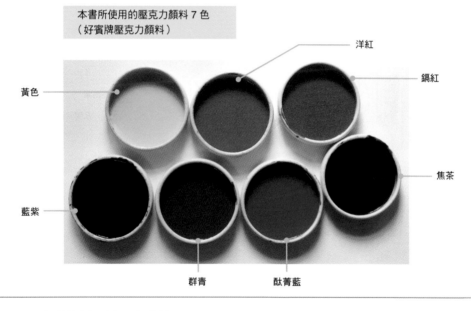

洋紅

鎘紅

黃色

焦茶

藍紫

群青　　　酞菁藍

StepUP　　**水彩顏料可以用水洗掉？**

壓克力顏料與水彩顏料的不同，在於**水彩在描繪完之後，可以用水將顏色清洗掉**。這點正是水彩的最大特徵，而且根據紙張種類的不同，水彩也有分容易清洗掉的紙張與不容易清洗掉的紙張。

初學者的朋友要是塗色失敗了，常會覺得容易清洗掉顏色的紙張會比較好，但其實並非一概如此。因為如果要描繪均勻且高密度的畫作以及美麗的漸層，就要一面用大量的水暈開顏色，一面不斷重覆疊色；因此要是紙張容易掉色，就無法如此作畫了。此外，想用水彩描繪出寫實風畫作時，也是嚴禁顏料斑駁不均勻的。關於紙張部分，將會於下一頁詳加解說。

關於紙張和畫筆

◉ 紙張的挑選方法

在描繪水彩方面，這一點是最至關重要的。若是像寫生、素描、色鉛筆和粉彩筆這一類描繪時不會用到水的繪畫，那不管是哪種紙張都沒有問題。可是，如果是像水彩畫這種要用到水塗色的繪畫，紙張的質地就相形重要了。

如果紙張沒有上膠（上膠的目的是防止水滲透），防止顏色在紙張上過於滲透，顏料就會滲入紙張內，使顏色的顯色力變差。**因此描繪水彩畫時，建議請選擇上膠的紙張。**

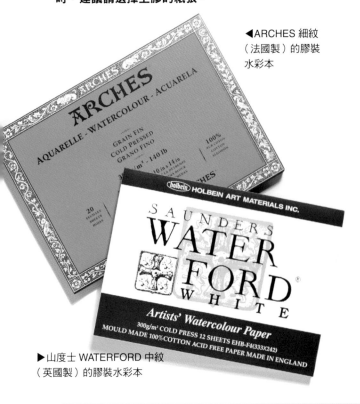

◀ARCHES 細紋（法國製）的膠裝水彩本

▶山度士 WATERFORD 中紋（英國製）的膠裝水彩本

根據上膠的塗抹方式不同，分成易溶於水與不易溶於水的紙張。這部分請依照畫風分別挑選使用。

在塗上顏色之後，用水將顏色吸取掉的這個技巧稱之為「吸洗法」。如果要使用易於吸取顏色的紙張（如 Watson 紙），會比較適合先用鉛筆描繪成寫生風，再輕快塗上顏色的這種描繪技法。

相反的，如果是要呈現出顏色的深度，就要不斷地疊色上去，**因此選用塗在下方的顏色比較不容易化開的 ARCHES、山度士 WATERFORD 這類紙張比較適合**。個人將 ARCHES 和山度士 WATERFORD 分開來使用。而要描繪人物或是將雲描繪成寫實風時，則會微微地讓邊緣渲染開來。這是因為如果使用容易掉色的紙張，會導致掉色太過嚴重而形成顯色斑駁不均勻，所以不容易掉色的紙張會比較容易運用。

山度士 WATERFORD 比起 ARCHES 會乾燥得比較慢，因此如果要在風景當中使用漸層，使用這款紙張可以感受到其易於作畫之處。此外，要進行留白處理時，也只要用吹風機確實吹乾，之後在清除留白膠時，紙張就不會受損。

ARCHES 因為比山度士 WATERFORD 還要堅韌，因此是最為適合進行留白處理的紙張。如果要描繪一幅幻想風作品，留白處理次數重覆多達 10 次左右，不會使用 ARCHES 以外的紙張描繪。

如果要描繪的畫作，預計後續會使用水進行清除，就選用 ARCHES 進行描繪。

而山度士 WATERFORD 因為幾乎不會掉色，就用於要不斷重疊塗色的描繪上。

所謂膠裝水彩本，是一種將 10～20 張左右的紙張打包成冊，並用膠水固定住四邊的產品。需要一張一張撕下來進行水裱（請參考 P.19）。

紙張種類	顏色容易吸取程度	容易乾燥程度	可承受留白的堅韌程度
Watson	容易吸取	容易乾燥	柔弱
ARCHES	比較不容易吸取	比較容易乾燥	**十分堅韌**
WATERFORD	**不容易吸取**	不容易乾燥	堅韌

◉ 畫筆

描繪水彩時使用線筆、圓筆、平筆、排筆等畫筆。**線筆**是使用於要描繪細部，以及要呈現出筆觸描繪草木時。**圓筆**是用於要描繪大範圍筆觸時，此外圓筆蘸蘊的顏料會比線筆多，因此要整體塗色時，幾乎都是使用圓筆。**平筆與排筆**是用於描繪漸層時。依照描繪的寬度與範圍，選擇各式各樣的大小進行使用。

水彩在塗色之後，會用乾燥的畫筆用具進行渲染，因此要事先準備好**1～2 枝沒有沾水的平筆**。

在渲染顏色方面，有一種比平筆更加優秀的畫筆，稱之為**圓頂筆**。這種畫筆的寬度從 5 公釐到 1 公分的小型筆都有。圓頂筆常用於油畫跟壓克力畫這一類繪畫上，不過用在水彩畫上也很好用。

StepUP

畫筆可以用多久？

就算畫筆的筆毛有掉有缺，變得很破舊了也不用丟掉。因為畫筆有各式各樣的用法，就算是一枝掉了毛的筆，也會因為其筆觸的不同，而展現出其應有的風貌。我的平筆是一枝用了 40 年的筆，真的是非常好用的筆。

這令我確切感受到，畫筆是一種要花上歲月去打造出來的事物。

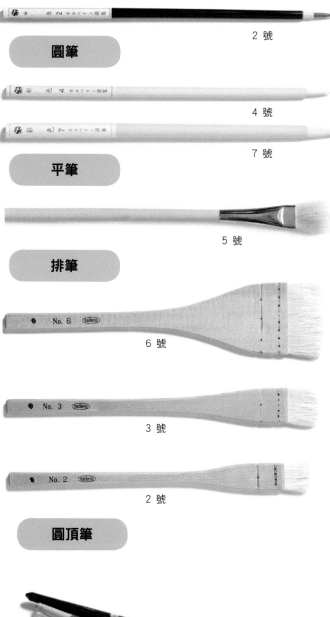

線筆

2 號

圓筆

4 號

7 號

平筆

5 號

排筆

6 號

3 號

2 號

圓頂筆

溶解顏料

◉ 水彩調色盤

　　個人較常使用水彩調色盤，及運用畫筆筆觸描繪，鮮少使用留白膠（請參考 P.38～48）。

　　描繪時會橫握或直握畫筆，一面勾勒，一面進行描繪。

　　此外陰影顏色會如印象派般，主要使用藍色跟紫色；也會在陰影當中加入鮮豔的洋紅跟黃色。一般在描繪時，都是習慣直接在畫面上畫出鮮豔的顏色，但在這種時候會先在另一張紙上，將這些沾取自調色盤的顏色試畫一番，並在觀看完其顏色濃度、含水程度後，再描繪於畫面上。

　　如果要使用調色盤上的顏色，要先讓凝固的顏料沾吸水分，使其處於容易化開的狀態。而且也要先想好要使用的顏色，並將 2～3 種顏色先化開在調色盤上。

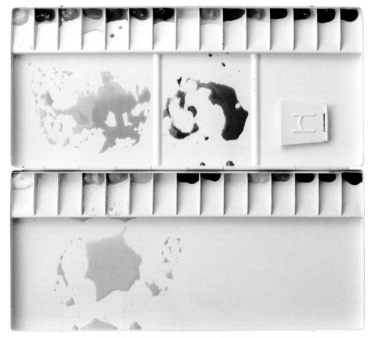

▲P.10 中所刊載的調色盤，並加水將顏料溶解後的狀態

◉ 紙調色盤（水彩、壓克力）

◀紙調色盤。是一種髒掉了，可以一張一張撕下來，再使用下一張紙的拋棄式調色盤。

　　調色盤大一點會比較好用，所以除了普通的調色盤以外，總是會事先準備一些油畫在使用的紙調色盤上。

　　當塗色面積較寬廣時，可將顏料溶解於瓷碟上；但其他時候則是使用油畫用的紙調色盤會比較方便。

　　使用壓克力顏料時，則不使用一般的調色盤，而是使用紙調色盤或瓷碟。壓克力顏料的缺點在於顏料乾掉後，顏色會無法化開而導致無法使用。因此，建議壓克力顏料不要擠出超過需求量會比較好。

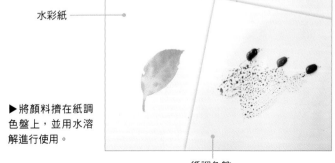

水彩紙

▶將顏料擠在紙調色盤上，並用水溶解進行使用。

紙調色盤

◉ 瓷碟（水彩、壓克力）

塗色面積若是較寬廣，那無論是透明水彩顏料還是壓克力顏料，都要將顏料溶解在瓷碟上。塗色時則要使用平筆跟排筆一口氣整片塗上。

瓷碟。直徑 10 公分左右的碟子會比較方便使用。

◉觀看顏色用的調色盤（水彩、壓克力）

顏料就算觀看化開後的顏色，也很難分辨其濃度為何，因此如果塗色面積寬廣到後續很難進行調整，建議先用實際的紙張進行試塗為佳。要渲染2～3 種顏色或是以漸層進行塗色時，也可以在確認完顏色滲透狀況後，再描繪在實際要畫的水彩紙上。

首先，將溶解在瓷碟上顏色較為濃郁的顏料，沾取到另外一張沒有要使用的紙張上。接著沾清水快速地在紙張上化開顏色。這麼做是因為要藉由這個方式，調整顏料的濃度。接著在顏色變成了自己想使用的濃度時，就移到真正要描繪的水彩紙上。

用來觀看顏色的紙張，不要使用寫生用這類紙張，最好選用有上膠的紙張。因為選用這種紙張，顏色不會被吸收進去，會短暫停留在紙張上，所以能夠沾取該顏色進行描繪。

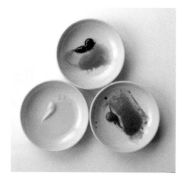
顏料要先溶解成較為濃郁一點

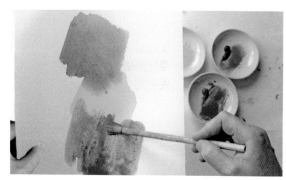
將顏色沾取到紙張上並加水調節濃度。
也要確認滲透狀況。

StepUP

留白＋漸層的畫風

距今約 20 年前，水彩畫家針對了要如何極限地活用水彩那種因水帶來的美麗漸層這個課題進行了思考，其結果就是想到了利用留白膠進行描繪這種方法。在這個時候，水彩畫家決定了無論是多麼細微的形狀，都不用畫筆描繪，而要全以留白的方式進行呈現。在全面地進行細密的留白處理後，就只是用畫筆將溶於水後的顏色擦掉而已，並不會有後續才描繪樹葉一類事物的事情發生。也因此誕生了一種如剪紙般的獨特表現。

如果只是要留白 1 次，那可以用水彩顏料或是壓克力顏料進行描繪。但如果要不斷留白很多次，就要用壓克力顏料進行描繪。

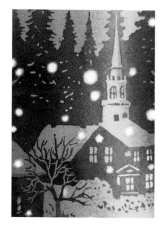

其他用具

◉ 構想圖與複寫用具

描圖紙

使用鉛筆將構想圖複寫至水彩紙上。
要描繪構想圖時,也會使用描圖紙。

鉛筆

複寫構想圖或補充描繪時使用。基本上
複寫是用 2B 跟 6B 鉛筆,補充描繪則
是使用 2H、H、HB 等鉛筆。

軟橡皮擦

擦掉下筆過於強烈的鉛筆線條(吸收
鉛筆的墨粉)。因為不會像橡皮擦那樣
掉殘屑,所以用起來很方便。

布用複寫紙

布用複寫紙的線條會溶於水而消失,在不
使用鉛筆來複寫構想圖時使用。

◉ 水裱用具

木製畫板

用於水裱。尺寸各式各樣大小不同,
41.0×31.8 公分上下的尺寸會比較容易運
用。挑選時請選擇有厚度且進行水裱時不
會變形的結實畫板。

水膠帶

將浸水延展後的水彩紙固定於畫板。顏色有
黑有綠種類繁多,但黏著力並沒有差別。在
這裡使用的是寬 25 公釐的水膠帶。

◉ 留白用具

留白膠

就算是新品的留白膠，有時液體還是會分離出水來，所以使用前請先攪拌均勻。如果想要以點狀筆觸呈現留白，則使用筆型留白膠會比較方便。個人都是用於描繪珊瑚這一類事物時使用。

尼龍筆

進行留白處理時，要選擇堅韌的尼龍筆。

留白膠筆洗液

畫筆因留白膠而凝固時，用來將留白膠結塊融化掉。

殘膠清除膠帶

要剝下留白膠時，會剪成 4～5 公分的小條狀使用。如果留白膠塗得比較薄，或有用水暈開留白膠，又或者使用的留白膠有點舊，則使用殘膠清除膠帶會比較容易剝下。

◉描繪時的用具

紙膠帶

貼在畫作的周圍。作畫完成後撕下膠帶，會形成美麗的白色框框，畫作的完成度就會變得更高。這種膠帶在貼上後就算經過了好幾天，撕下時也不會傷到紙張。這裡使用寬 24 公釐的紙膠帶。

廚房紙巾

清除沾在畫筆上的多餘水分，或是清除紙面的水分。

吹風機

吹乾塗色完畢的顏料。也能夠藉由乾燥的時間點，控制要讓顏料滲透多深。

筆洗

「建議盡量選用較大的筆洗，使用上才能夠減少換水的次數。」

水裱的步驟

Memo

　　如果要描繪的是一幅要用到大量水分去描繪出漸層的畫作，就一定要進行水裱。因為只要紙張有一丁點的起皺，就無法描繪出美麗的漸層。

　　進行水裱時，要讓紙張正反面都飽含水分，使紙張均勻延展開來。個人都會浸在倒滿水的浴缸裡約 2 分鐘。

準備 ｜ **備好用具**

事先備好❶木製畫板❷排筆（寬 2～3 公分）❸水膠帶❹水彩紙。
筆洗也事先裝好乾淨的水。

1 **先裁切好用來進行水裱的水膠帶**

水膠帶請裁切成比紙張略長點。為了盡快張貼好膠帶，需先裁切出紙張四邊長度的膠帶。

2 **用排筆塗濕木製畫板**

浸濕紙張時，用水沾濕畫板，盡可能讓空氣不跑進畫板和紙張之間。

3 **將浸濕的水彩紙疊上去**

讓紙張的正反面都飽含水分並放在畫板上面。等待 3～5 分鐘，直到紙張完全延展開來，再貼上水膠帶。

4　沾濕水膠帶

沾濕水膠帶。水膠帶因為有很強的黏著力，所以建議可以像左邊照片那樣，將膠帶往上方拉，接著用滑的塗上水。

5　用膠帶固定四邊

用膠帶固定四邊。貼膠帶時，要是膠帶沒有蓋到大部分的紙張，導致張貼失敗時，請直接在失敗的膠帶上再貼另一條新的膠帶。這是因為紙張乾掉時，有時膠帶會脫落掉。水裱結束後，請充分乾燥後再作畫。

完成

StepUP　**要是將膠裝水彩本的紙張沾濕……**

　　如果是將一張很大張的畫紙進行裁切使用，那是沒什麼問題，但在使用膠裝水彩本的紙張時，有幾個地方希望大家多加留意。膠裝水彩本只是周圍有用膠水固定住而已，並不是說有經過水裱。如果描繪時會用到大量水分，這樣紙張是會翹曲起來的。在這種狀況，請從水彩本上將紙張撕下來，並用排筆在反面塗上水。如此一來，紙張就會延展開來而變得比較容易進行描繪。

將構想圖描繪成畫

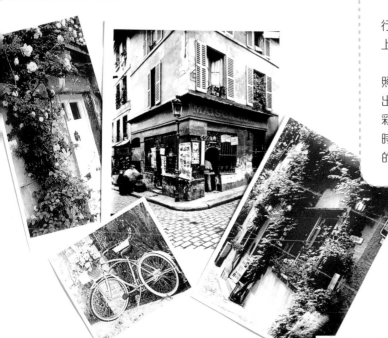

Memo

　　在創作作品時，幾乎都會將數張照片組織進行創作。張數多的時候，有時也會組織 10 張以上的照片。

　　使用自己拍攝的照片時，也不會直接就照著照片描繪。此外，色彩也會按照自己的構想描繪出來，而不會直接照著照片的顏色進行描繪。色彩的構想方面，會參考自己以前描繪的作品，有時也會參考各式各樣的圖畫跟莫內這一類印象派的作品來決定色彩。

1 挑選照片

　　照片即使是全彩的，也能描繪出素描或是影印成單色印刷圖，觀看其色調。此次用來當作參考圖的照片，是一張 1850 年代拍攝的老舊照片。

2 決定透視法

　　作為參考圖的照片，在描繪完透視線條後就加上窗戶。道路的磚塊，一開始是配合著透視線條描繪的，不過為了使道路顯得自然，要逐漸地讓磚塊的排列方式呈現歪斜。照片與人的眼睛在視覺上是不一樣的。照片因為透視感會變得很強烈，與實際看上去的感覺會有所不同，因此在描繪素描圖時，要稍微降低一點透視感。

　　描繪構想圖時，可使用描圖紙。因為可以透過紙張看見下面的圖案，所以疊在照片上修改素描圖時會很方便（在進行複寫之前要先影印好照片）。

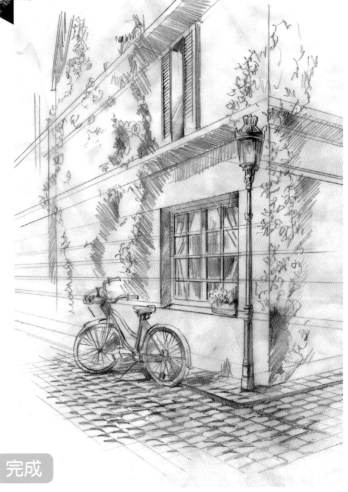

完成

● 有時也會以數張照片，描繪數張構圖 ●

刊載於 P.120～121 作品的構想圖。在搭配數張照片進行構思的過程中，有時也會產生數張構圖。

● 有時也不使用照片，只用構想圖描繪成畫 ●

 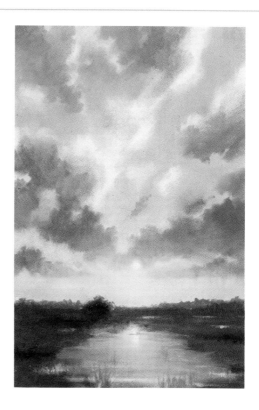

刊載於 P.117 作品的構想圖。構想內容為濃淡
與倒影。

進行複寫繪製草稿圖

Memo

　　複寫草稿圖的方法有使用布用複寫紙與使用鉛筆這 2 種。想要留下線條時，就使用鉛筆複寫。

◉ 使用布用複寫紙進行複寫

確認布用複寫紙的正反面後，將其墊在紙張下面。

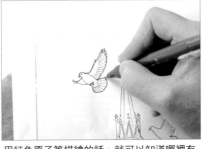

用紅色原子筆描繪的話，就可以知道哪裡有描過線。

直線用尺描出來，注意別太用力過度。

布用複寫紙的線條會溶於水而消失。所以在描繪一幅要運用到漸層畫時，就會使用布用複寫紙。

想要留下線條時，則選擇接下來要介紹的鉛筆複寫方法。

確認線條是否有描出來，如果線條太淡，就再描一次。

◉ 使用鉛筆與描圖紙

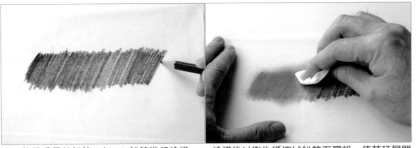

盡可能用濃黑的鉛筆，如 6B 鉛筆進行塗描。

塗描後以衛生紙擦拭鉛筆石墨粉，使其延展開來。

雖然有些麻煩，不過只需製作一次就能反覆使用。如果描繪的是沒用到漸層的水彩畫，那可以看見線條會比較有韻味。

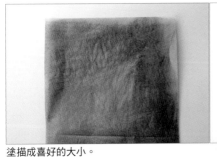

塗描成喜好的大小。
塗成 B4 尺寸左右會比較容易運用。

墊在草稿圖紙張的下面。

◉ 以鉛筆塗描草稿圖背面

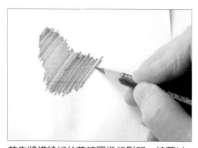
首先將描繪好的草稿圖進行影印。接著以 6B 鉛筆塗描影印圖的背面。

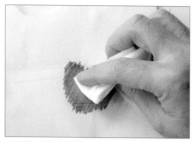
以鉛筆塗描完畢後以衛生紙擦拭，使石墨粉延展開來。

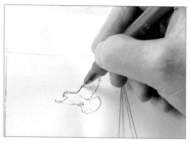
以紅色原子筆描寫草稿圖。

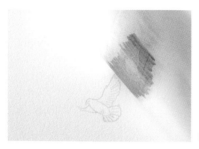
複寫完成。

因為可以很輕鬆地進行鉛筆複寫，所以想要將此作品複寫出數張時，很推薦使用這個方法。

◉ 將四邊留白

複寫好構想圖並完成草稿圖後，就先將四邊進行留白處理。要先將四邊進行留白處理，是因為之後作畫完成並撕下紙膠帶時，四邊就會呈現出白色的紙面，不僅可以增加作品完成度，還會很漂亮。

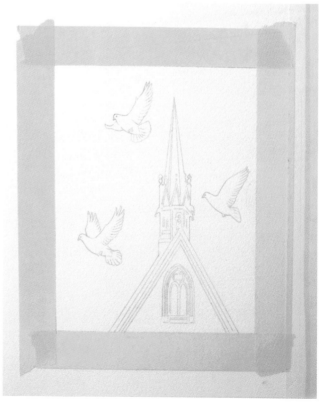

用 具 篇

Q 洗筆的話,水桶會越來越髒,
對描繪時會不會有影響呢?

A 　　水桶盡可能選用大一點的就行了。接著在洗筆之前,先用毛巾將顏色擦掉的話,水
也比較不會變髒。水彩在一開始會先用薄一點的顏色,或是鮮豔一點的顏色塗色,所以
在白色紙張上進行起稿描繪的階段,要是水髒掉了,就請更換成乾淨的水。而如果是已
經描繪了不少內容的中途階段,就算水髒掉了,也不會有多大的影響,但還是有其限度
在就是了。

Q 畫筆該如何挑選才好呢?有尼龍、貂毛筆等種類繁多、各式各樣,讓人很苦惱。
價格高昂的筆會比較好嗎?

A 　　價格高昂的筆,筆毛既不會脫落,筆尖也很整齊,用起來會很好用,不過個人在描
繪時,主要是使用圓筆跟線筆。如果是要使用大枝一點的筆塗色面積寬廣的區塊,其實
並不會因為畫筆種類的不同而有很大的差異;但如果是要描繪細部的區塊,筆尖就得很
整齊才行,因此描繪細部時請盡可能使用好一點的筆。

Q 透明壓克力顏料與不透明壓克力顏料的差別是什麼呢?
另外,該在什麼時候分別使用這兩者呢?

A 　　透明壓克力顏料與不透明壓克力顏料,都是在顏料中混入壓克力樹脂所製成的,差
別在於壓克力樹脂的混入量。不透明壓克力顏料的壓克力樹脂,比透明壓克力顏料還要
少,塗色後會形成不透明狀,因此適合進行重覆疊色。普通的透明壓克力顏料,則適合
如水彩這種要用水稍微溶解顏料進行描繪的技法。如果想要描繪成像水彩那樣,就使用
透明壓克力顏料;如果想要描繪成像油畫那樣厚實時,就使用不透明壓克力顏料。
　　如果要描繪寫實風的畫作,會同時使用兩者進行描繪。如一開始要塗色大面積區塊
時,就用水溶解透明壓克力顏料進行描繪,接著再用不透明壓克力顏料重覆塗色。

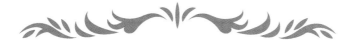

第 2 章
留白與運筆

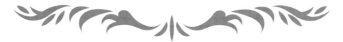

本書所介紹的畫作裡有 2 種作畫風格。
一種是進行留白處理並在留白處上面畫上漸層的作畫風格。
另一種則是活用畫筆筆觸的作畫風格。
在本章節將會介紹這兩種作畫風格的基本畫法。

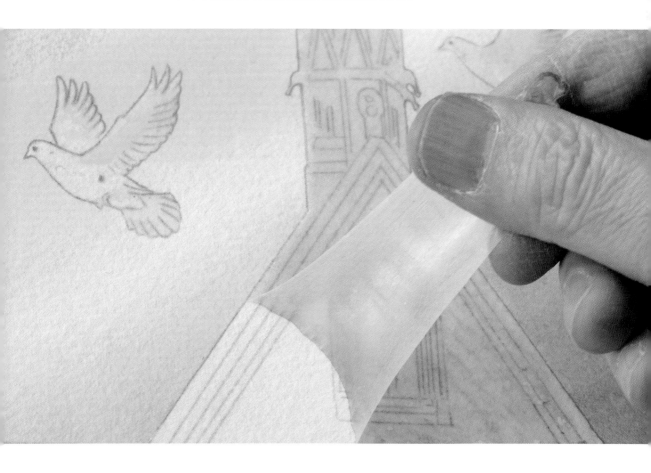

留白膠的運用方法

◉ 何謂留白膠

留白膠是一種呈液態狀的橡膠墨水，能夠遮住部分區塊的狀態下塗上顏色。之後只要剝下遮住的部分，位於下面的部分就會如同經過裁切般浮現上來。

留白膠是一種很容易凝固的物品。因此，畫筆選擇尼龍製這一類人工毛產品，且筆毛較細的畫筆比較適合作畫（請參考 P.17）。畫筆很粗的話，凝結後的留白膠會變得很難清除，因此就算是要描繪面積寬廣的區塊時，建議還是用細筆描繪會比較好。

▲留白膠

要剝下緊黏在畫筆上的膠液時，就要使用筆洗液。詳細內容請參考 P.46。

◉舊的留白膠不要使用

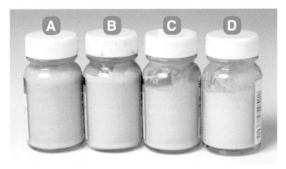

按照新舊排列的話，是 A、B、C、D。由 A 到 D 會逐漸帶有灰色。本來留白膠是一種很滑順的液體，不過一旦長時間擱置，自然也會變得黏稠。

要是留白膠已經呈現 D 的狀態，不要使用會比較好。C 的話還沒問題，只不過在塗上留白膠後，要盡快進行塗色並剝下會比較好。要是長時間擱置，就會變得很難剝下。C 建議可以稍微加些水進去。

B 沒有什麼問題。要是瓶底變成了藍色，請搖一搖瓶子並攪拌均勻再使用。

留白膠的管理很重要。要是不使用，液體會分離開來，所以請大家要不時地搖一搖瓶子。另外在使用前，也務必搖一搖後再進行使用。要是沒有搖就使用，留白膠塗完時會很黏稠而剝不下來。

而在這種情況下如果要剝下留白膠，建議可以使用 SOLVEX 溶劑（較淡的稀釋液）。

如果是新的留白膠，塗完後就算擱置一年以上也不會有問題，可以很漂亮地剝下來。

StepUP　**要是使用前不攪拌均勻……**

剝下的痕跡會殘留綠色感。

這是因為打開留白膠時，沒有攪拌均勻就直接使用的關係。留白膠在經過一定天數後，液體就會慢慢分離開來，黏著性強的成分則會跑到上面。如此一來，有時會令留白膠緊緊黏在紙張上面而變得很難剝下，所以即使是全新品，在使用前也請先攪拌均勻。

Memo!

為了掌握留白膠的基本用法，一開始
先試著針對簡單的形狀進行留白處理吧！

1 將線與面進行留白處理

草稿圖

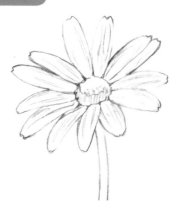

搖一搖瓶子攪拌均勻，並試著以
筆尖沾取留白膠描繪一些細線條
吧！

要將畫作塗上留白膠時，使用大
量的膠液。這樣會變得比較容易
剝下。

2 將外側進行留白處理

將花的外側進行留白處理吧！在
外側輕輕倒下膠液並塗展開來。
細微部分就豎起筆尖塗敷。

以紫色塗上花朵顏色吧！只要有
給予花朵濃淡區別，即使花瓣線
條跟花蕊等部分都只有使用 1 種
顏色，也能夠呈現出氣氛來。

紙面乾掉後，就從邊緣將留白膠
剝下。只需以手指掀動，就能夠
很漂亮地剝下來。

3 將內側進行留白處理

將花的內側進行留白處理吧！用
一枝細的尼龍筆，細心地塗抹上
去。

膠液乾掉後，就以紫色將花朵的
外側塗上顏色。先用水將周圍沾
濕，試著加上渲染效果。

紙面乾掉後，就從邊緣將留白膠
剝下。只要留白膠塗抹成功，就
會浮現出一朵雪白的花朵形狀。

漸層畫法

《 2 色漸層 》

準備　準備草稿圖

將草稿圖複寫到經過水裱的水彩紙上。草稿圖刊載於 P.128，所以也可以參考草稿圖自行描繪，或是影印後再進行複寫也沒關係。這裡是使用鉛筆進行複寫，以免線條溶於水。

草稿圖刊載於 P.128

Memo

接著將內側進行留白處理，並試著在留白膠上面畫出由紫變藍的漸層吧！

漸層畫法的訣竅，在於畫筆要使用寬度以及漸層塗色面積一樣寬的平筆。要塗色時，只用畫筆的單一側邊角沾取顏料進行塗色，就可以比較容易描繪出漸層來。

1　溶解顏料

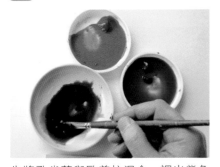

先將孔雀藍與歐普拉混合，調出紫色來。

2　進行留白處理

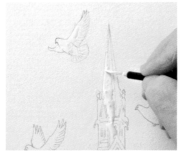

在鳥跟建築物上塗上留白膠，塗滿一點會比較好剝下。接著等到留白膠乾掉為止。

3　以漸層塗上顏色

沾濕紙張後，以平筆塗上孔雀藍。為了在中心留下白色光芒，越往中心，漸層就要畫得越淡。

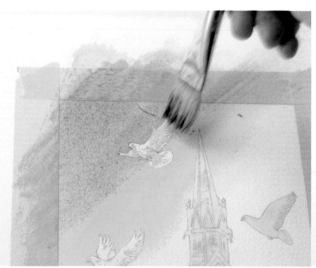

趁孔雀藍未乾時，用事先調好的紫色畫上漸層。2種顏色相互混合的部分，要盡快揮動畫筆使兩者融為一體。

因為這是一幅小畫，所以使用寬度約 2 公分的平筆，但如果畫的是一幅大畫，用排筆大範圍塗色比較不會造成斑駁不均勻，也會比較漂亮。

可以用吹風機固定顏色滲透程度。
右下到中央這個方向，也試著以同樣方式畫上漸層看看吧！

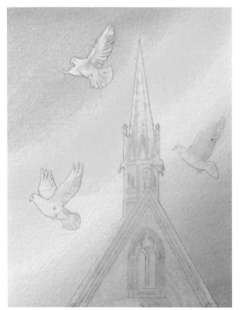

在中心留下紙張的白底，就會形成光芒的模樣。

4　剝下留白膠

充分乾燥後，剝下留白膠。

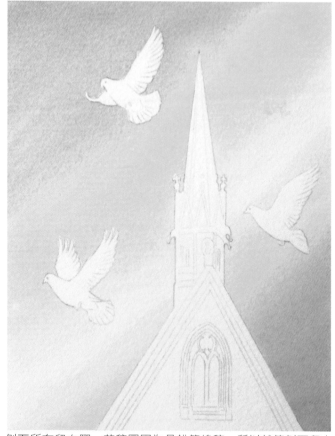

剝下所有留白膠。草稿圖因為是鉛筆線稿，所以就算剝下留白膠，線條也不會消失不見。

29

將建築物的明亮部分以及光線照射到的部分進行留白處理。

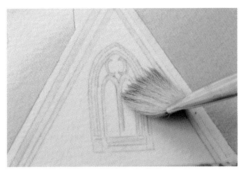

留白完畢後，要塗上顏色之前，先以水沾濕留白部分。

將建築物的明亮部分進行留白處理之後塗上歐普拉，並趁未乾時以孔雀藍讓顏色滲透開來，藉此描繪出陰影。

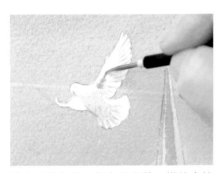

塗上淡紫色後，加上孔雀藍，描繪出鴿子的陰影。

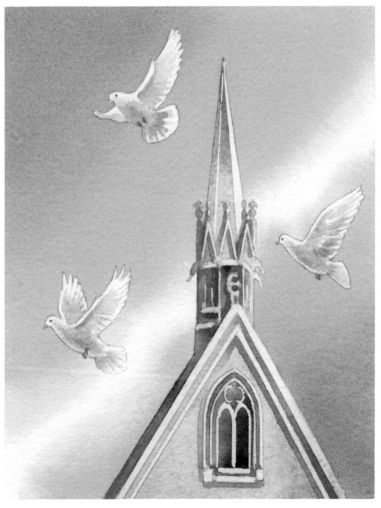

完成 剝下留白膠，並在原本留白的地方也淡淡地畫上顏色，作畫就完成了。

《 3 色漸層 》

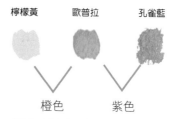

Memo

　試著增加用來描繪漸層的顏色數吧！這裡要描繪的是一種感覺中心很明亮，外圍很陰暗的圓形漸層。

1 調製顏色

使用的是檸檬黃、孔雀藍、歐普拉。用這 3 種顏色幾乎可以呈現出所有的顏色。一開始先用歐普拉和孔雀藍調出紫色。接著用檸檬黃和歐普拉先調好橙色。

檸檬黃　　歐普拉　　　　孔雀藍

橙色　　　　紫色

※關於三原色會在第 3 章進行解說。

2 進行留白處理並以漸層塗上顏色

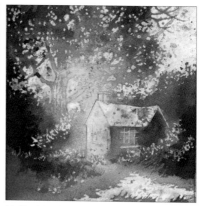

進行留白處理後，以水沾濕畫面並塗上檸檬黃。

塗上調好的橙色及歐普拉。

接著重疊塗上孔雀藍，最後混合 3 種顏色調出黑色，呈現出對比張力。

3 剝下留白膠並畫上顏色

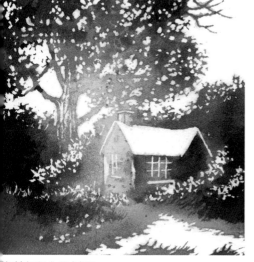

將所有留白膠剝下。

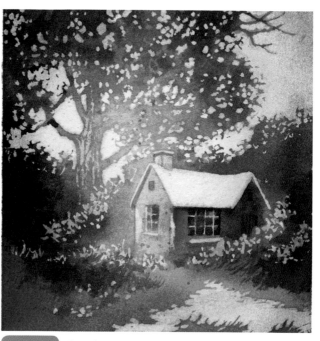

完成　在天空、屋頂跟地面淡淡地畫上顏色，完成作畫。

渲染留白法

Memo

　　留白膠並不是只能很平面地塗敷，也是能夠呈現出立體感的。這就是「渲染留白法」。

　　在沾濕的紙面塗上留白膠並渲染開來，當充分乾燥後再以顏料塗上顏色。水分若是過多，留白膠會擴散過頭，因此**重點在於要減少用來沾濕紙張的水分量**。

《 花瓣的留白 》

準備 準備草稿圖

草稿圖刊載於 P.128。

1 讓留白膠滲透開來

一開始先用水沾濕一片花瓣。接著在花瓣的中央讓留白膠滲透開來，使花瓣中央變得很明亮。

塗完一片花瓣之後，就用吹風機吹乾。接著移至下一片花瓣。

下一片花瓣。沾濕花瓣並塗上留白膠。塗敷時並不是只塗一次，而是要用一種小範圍快速反覆點塗的感覺進行塗敷。

用吹風機吹乾。隨後將所有的花瓣跟葉子，以相同步驟進行留白處理。

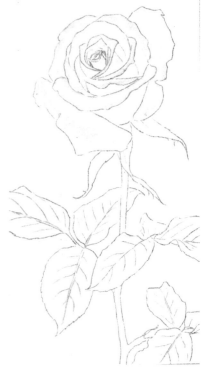

花朵和葉子的留白完成了。

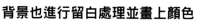

2 背景也進行留白處理並畫上顏色

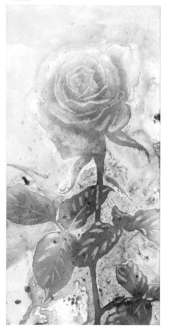

接著將整體背景進行留白處理。

並在留白處上面，畫上正黃、洋紅、藍紫、群青的漸層。

3 剝下留白膠

剝下所有留白膠。

4 進行留白處理並塗上背景顏色

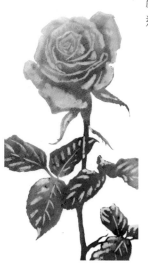

接下來為了要塗上背景顏色，換成將整體玫瑰進行留白處理。

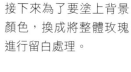

完成

背景也以正黃、洋紅、藍紫、群青的順序畫上顏色漸層。接著讓其他顏色也滲透開來，最後以清水進行濺色並用吹風機吹乾，完成作畫。

《 飄雪的留白 》

準備	**準備草稿圖**

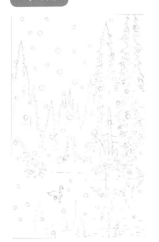

草稿圖刊載於 P.129。以布用複寫紙進行複寫。

1　讓留白膠滲透開來

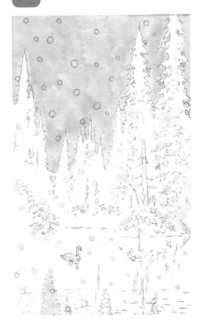

將背景進行留白處理,並充分進行乾燥。接著,沾濕紙面並一滴一滴地倒下留白膠。

2　塗上針葉樹的顏色

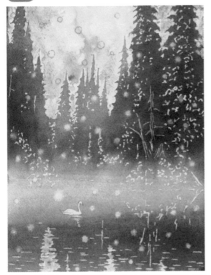

以孔雀藍、深群青、永固紫羅蘭的漸層,塗上針葉樹的顏色。畫面下方則活用紙面的白底以及將周圍塗濃,呈現出霧氣。

3　剝下天空的留白膠

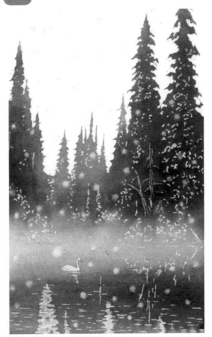

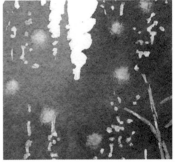

剝下背景天空的留白膠。飄雪的留白膠以及天鵝、樹上樹枝的留白膠則保持原狀。

已經剝下留白膠的天空部分,也用渲染留白法描繪出飄雪吧!

4 在天空和湖泊畫上漸層

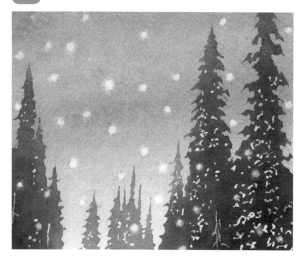

在背景塗上淡淡的孔雀藍、深群青、永固紫羅蘭。

接著湖泊的留白膠也剝下來，並以和天空同樣的方法塗上顏色。

完成

先將孔雀藍、深群青溶解稀釋，接著塗在飄雪周圍顏色過白的留白部分，完成作畫。

5 剝下留白膠

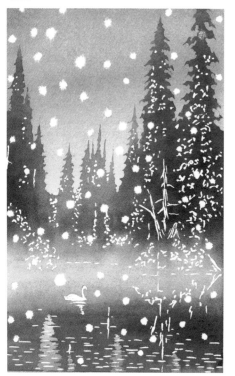

剝下所有留白膠。

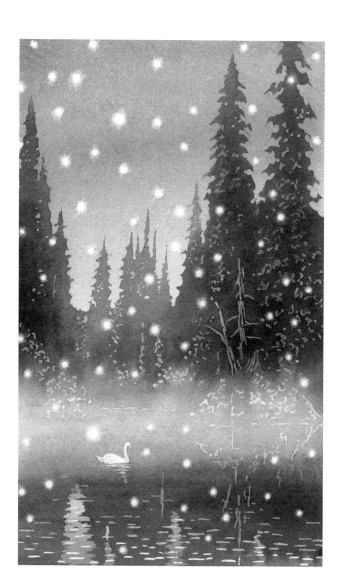

重疊留白法

Memo

　　塗上顏色，接著在乾燥後的紙面上將圖案再進行一次留白，然後再塗上一次顏色。如此一來，塗在下層的顏色就會淡淡地浮現出來，形成一幅具有透明感的作品。

　　如果是像 ARCHES 這種較堅韌的紙張（請參考 P.14），可以在描繪過後重覆進行留白處理。

準備　　**準備草稿圖**

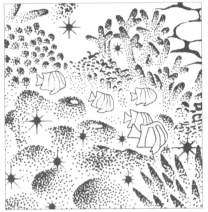

草稿圖刊載於 P.128。以布用複寫紙進行複寫。

POINT　筆型的留白膠

細微部分用筆型留白膠會很方便（請參考 P.17）。

1　**進行留白處理**

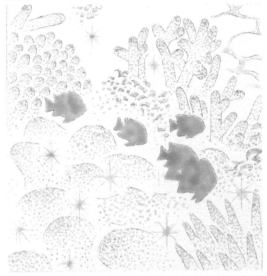

使用筆型留白膠將珊瑚進行留白處理。魚和光球是用畫筆塗敷的。

2　**畫上漸層**

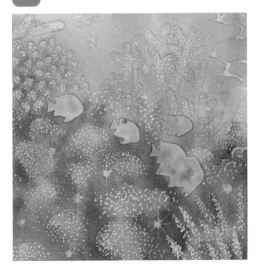

畫上酞菁藍、群青、洋紅。

3　**剝下留白膠**

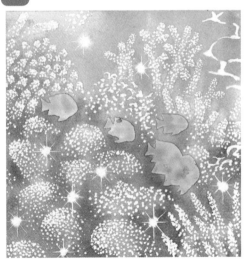

剝下魚以外的留白膠。

4　複寫圖案並畫上漸層

接著將此幅草稿圖也複寫到作品上（刊載於 P.128）。使用的是布用複寫紙，使線條可溶於水。

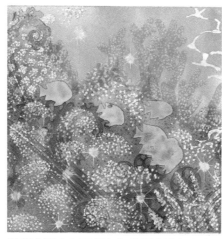

將部分圖案和不想上色的部分進行留白處理。接著再一次畫上漸層。

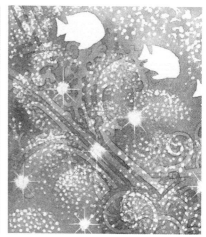

剝下所有留白膠。圖案的輪廓就會浮現出來。

5　描繪魚

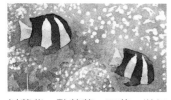

以藍紫、酞菁藍、正黃、洋紅將魚描繪出來。接著為了將魚的圖紋描繪出來，一開始要先用藍紫進行塗色，接著再加入酞菁藍，這樣圖紋就會稍微渲染開來。

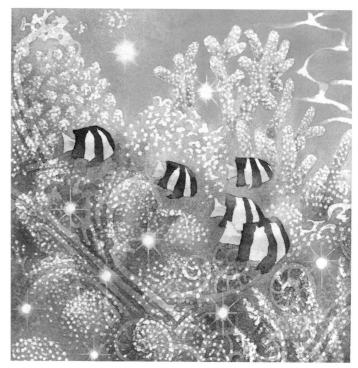

完成　以酞菁綠、洋紅將光球的周圍進行渲染，完成作畫。

練習畫筆的筆觸

Memo

　　介紹用**畫筆筆觸進行描繪**的方法。練習各式各樣不同的筆觸吧！

　　用畫筆呈現筆觸時，最常使用的是**線筆**。雖然光是用線筆就能夠呈現出各式各樣的筆觸，但如果是要用筆觸描繪面積很寬廣的區塊時，就要使用**圓筆**。

點

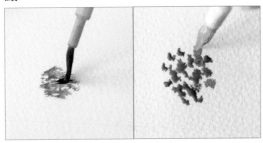

垂直豎起畫筆進行點塗。點塗時，畫筆的角度也要不斷進行改變。

也會用到圓筆。

擦

橫握著畫筆進行擦塗。擦塗時力道若有不同，會令飛白效果有不一樣的呈現。

勾

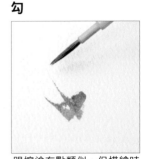

跟擦塗有點類似，但描繪時要將畫筆往上彈。在描繪草叢時，會用這種筆觸。

畫

不含帶太多顏色，並橫握畫筆畫出線條。線條的粗細會因畫筆的置放方式而有所變化。

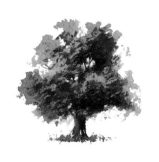
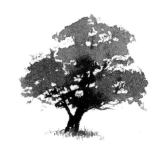
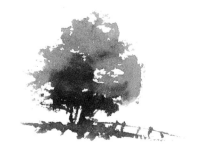

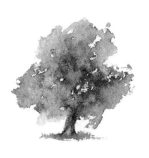
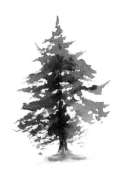
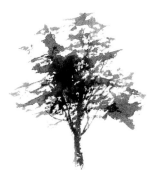
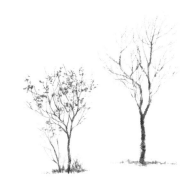

就算不是畫筆也是能呈現出筆觸。
這裡將介紹一些有點特殊的畫法。

使用海綿

海綿要使用尖角變圓的部分
並輕輕地壓下去。

使用保鮮膜

筆觸會隨保鮮膜的搓揉方式
而有所改變。

使用保鮮膜

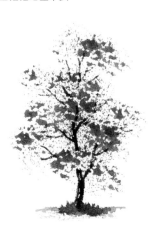

使用海綿

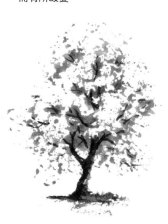

使用保鮮膜

使用保鮮膜

活用畫筆的筆觸於作品中

《 以畫筆的筆觸描繪花朵 》

Memo

描繪時要將畫筆筆觸有效運用在植物跟陰影的部分。接著在渲染以及滲透效果處加上明確的筆觸，作品就會呈現出一股立體感。

準備　準備草稿圖

草稿圖刊載於 P.129。以鉛筆線條進行描繪或複寫。線畫下面空白也沒關係。

1　進行留白處理

將窗戶部分進行留白處理。

2　在窗戶裡面塗色

以檸檬黃和歐普拉描繪窗戶裡所顯露出來的光芒。

以歐普拉、深群青、永固紫羅蘭、焦茶，描繪出包圍住光芒四周的陰暗部。

3　描繪花朵

將歐普拉溶解稀釋後，以圓筆沾取描繪出花朵，並以混合檸檬黃與孔雀藍調色出來的綠色描繪出葉子。再以永固紫羅蘭、孔雀藍描繪出窗簾與植物的陰影部分。

40

4 剝下留白膠

剝下窗戶部分的留白膠。

5 加上陰影

背景牆壁以溶解稀釋後的檸檬黃、歐普拉、亮綠松石描繪出來。

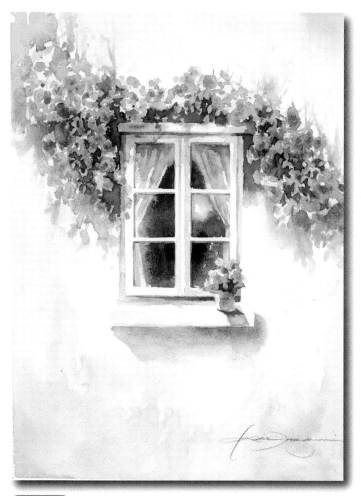

為了呈現出整體對比，陰影要描繪得強烈一點。塗上溶解調濃後的永固紫羅蘭，接著再加入亮綠松石。

完成　描繪花朵所落下的陰影，完成作畫。

《 以畫筆的筆觸描繪樹林跟草原 》

1 塗上整體畫面的顏色

草稿圖是以鉛筆進行複寫的。草的部分會稍微進行留白處理，其他部分則是以畫筆筆觸描繪出來。

先沾濕紙面。天空以溶解稀釋後的孔雀藍進行滲透處理，接近地面部分混入檸檬黃，加上一些黃色色感後再進行塗色。

深處的草原，先以孔雀藍與檸檬黃調出綠色，再淡淡地塗上顏色。前方的草叢則塗得濃一點。

2 加上細部描寫

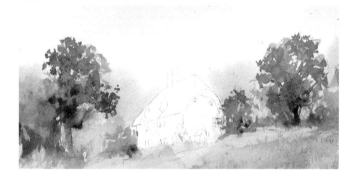

這是一幅焦點在山丘房子的作品。位在房子旁邊的樹木，要以線筆加上細微筆觸。

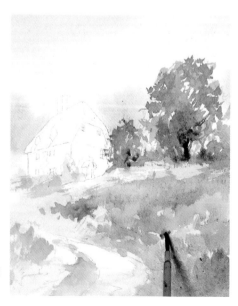

前方的草叢也加上胡克綠、焦茶色，呈現出立體感。

紙張	使用用具	顏色	檸檬黃	孔雀藍	深群青	胡克綠	永固紫羅蘭	焦茶	複寫
ARCHES	水彩顏料、調色盤與畫筆								鉛筆

3 剝下留白膠並調整顏色

剝下留白膠，並在剝下處淡淡地疊上溶解稀釋後的綠色。

天空也淡淡地畫上混濁的黃色。

完成

塗上房子的顏色，完成作畫。

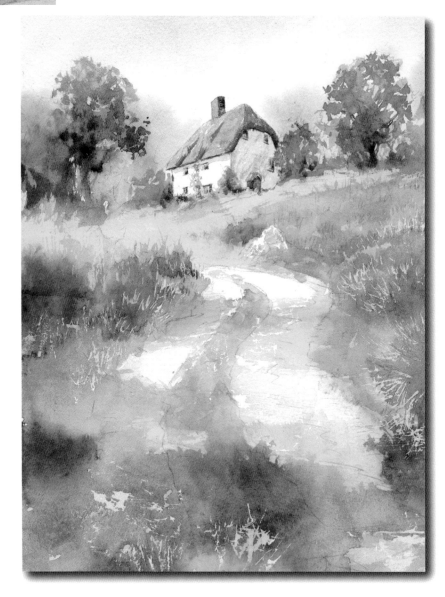

以漸層描繪樹木

1 將外側進行留白處理並讓內側滲透開來

將樹木外側進行留白處理，樹木則以清水沾濕。沾濕後的地方，趁畫面未乾時，塗上黃色、橙色、紫色和藍色。

上色時並不是要依照實際樹木的顏色，而是要以自己構想中的顏色上色。

樹幹跟地面也塗上紫色～藍色系顏色並使其滲透開來。

2 進行乾燥

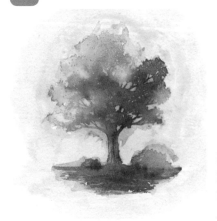

如此一來就形成很漂亮的漸層了。在顏料乾掉之前，就等一會兒吧！或是以吹風機吹乾也是 OK。

完成

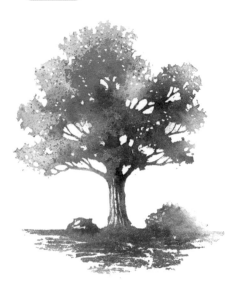

剝下留白膠，完成作畫。一幅滲透複數顏色，如剪紙般的美麗畫作順利完成了。

以畫筆的筆觸描繪樹木

1 描繪染成黃色的樹葉

不進行留白處理，而是以細微的畫筆筆觸描繪出樹木的樹幹跟葉子。要一面運用畫筆的側面，一面在乾燥的紙面上勾勒出黃色飛白效果。

局部加上橙色並使其滲透開來。塗上樹林實際存在的顏色，完成時氣氛感覺會比較好。

2 加上樹幹跟茂密的樹葉陰影

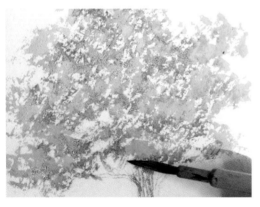

完成

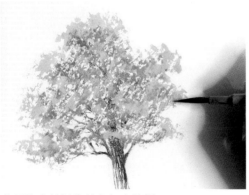

使用筆尖並以焦茶色加上陰影。

加上地面、細部，完成作畫。一幅活用了畫筆筆觸的作品順利完成了。

留白篇

Q 進行留白處理時，線條總是會變得很粗或是超塗出去，有沒有什麼好方法呢？

A 理由有 2 點，因為留白膠顏色太淡以及留白膠太黏稠。

留白膠顏色太淡這個問題，可以透過在留白膠中加入顏色來解決。稍微倒一些留白膠在瓷碟裡並加少許水彩顏料的話，顏色就會變濃而比較容易看得出來。建議可以將顏色調成留白膠 2 倍左右的濃度。要是加入太多顏料的話，剝下留白膠時，顏料會附著在紙張上，所以在描繪前請記得先試塗一次留白膠看看。

此外，留白膠很黏稠時，請加些水進去。因為就算留白膠稀釋得很淡，也還是會有留白效果，不過這個方法也一樣請記得先在紙張上測試過後，再進行描繪。如果能夠讓自己使用留白膠時，像是在使用顏料一樣，可以呈現出畫筆飛白跟各種畫筆筆觸以及用水渲染等等效果，那留白效果也會隨之提高。

Q 留白膠凝固在畫筆上了，該怎麼做才能清潔乾淨呢？

A 留白膠的膠液要是開始凝固在筆根了，就請當下清除凝固物。很難清除時，就使用留白膠筆洗液。將筆先浸在留白膠筆洗液裡，再以手指清除掉結塊。清除結束後，最後再用肥皂清洗畫筆。

留白膠筆洗液

這是一枝筆毛從頭到尾都被留白膠凝固結塊的畫筆。

浸在留白膠筆洗液裡。

以手指剝落溶解掉的膠液。

只要不斷重覆這動作，就會恢復成一枝乾淨的筆。

※另外，先準備好 1 杯（100mg）水，加入 1 小匙中性清潔劑並攪拌均勻，使用時會很方便。在以畫筆沾取留白膠之前，先將畫筆浸在這個液體裡，就能夠防止畫筆凝固，而且還不需要很頻繁地浸在液體裡。

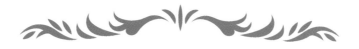

第 3 章
掌握顏色的調色方法

水彩畫的色感是很重要的。
理解蘊含在各個顏色中的黃色色感、紅色色感、藍色色感，
並磨練觀看顏色的能力與調製顏色的能力吧！

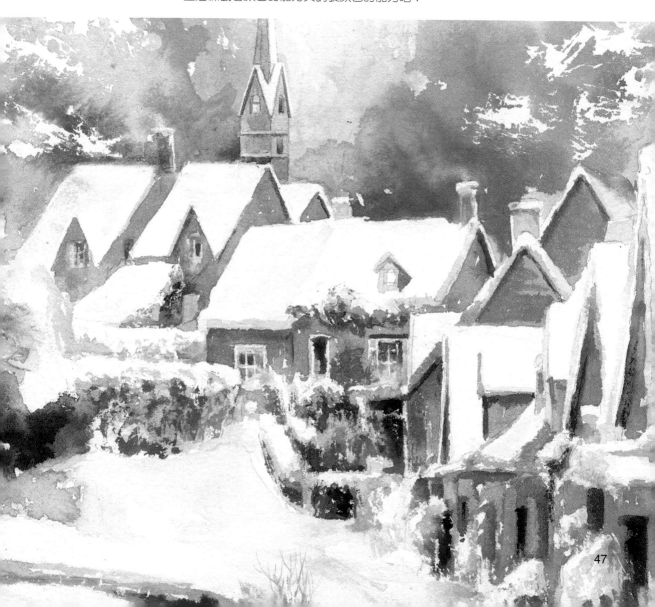

三原色

◉ 記住色感

要描繪一幅畫，重要的是得增強素描能力與色感。

要增強色感，就非得以眼睛記住顏色不可。顏色並不是靠名字記住的，而是要用眼睛記住該顏色的色感。要辦到這點，就得先認識其原理不可。

顏色的基本為三原色，就是印刷時所用的黃色、洋紅色與藍色。黃色、洋紅色、藍色這些名字雖然是世界共通的名字，但是顏料的名字卻會因為製造廠商的不同而有所差異。好賓的透明水彩顏料中，等同於黃色的是檸檬黃，等同於洋紅色的是歐普拉，而等同於藍色的是孔雀藍。

理解色感雖然是一件很花時間的事情，但以眼睛記住色感，並在腦中理解蘊含在該顏色當中的 3 種色感與其混合方法，卻是很重要的。

黃色、紅色、藍色這一些美麗顏色的顏料，也並不是純粹由 1 種顏色形成的，無論哪種顏色都蘊含著 2～3 種色感。

這裡所刊載的色相環，並不是混合三原色製作出來的，而是直接刊載現行生產中的最美麗顏色（合成顏料），又或再經過混色的顏色。而這一頁的色相環，是以好賓的顏料製作出來的。

色相環彼此相對的顏色互為互補色關係，是完全相反的顏色。混合該 2 種顏色的話，就會形成灰色跟褐色。而透過微妙的顏色混合方式，就可以調製出美麗的灰色色調。

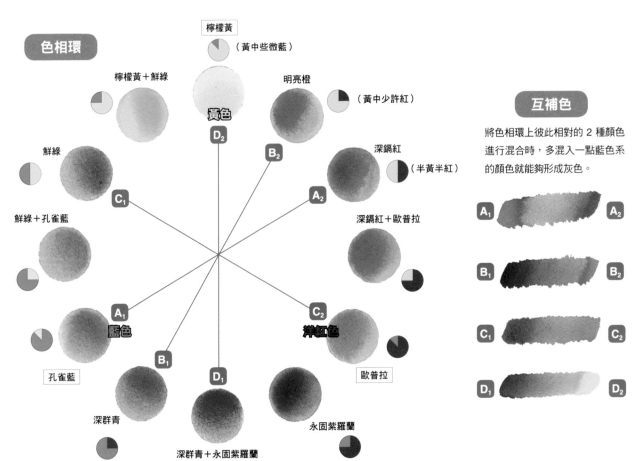

色相環

檸檬黃（黃中些微藍）

檸檬黃＋鮮綠

明亮橙（黃中少許紅）

鮮綠

黃色

D₂

B₂

深鍋紅（半黃半紅）

A₂

鮮綠＋孔雀藍

C₁

深鍋紅＋歐普拉

藍色

A₁

C₂

洋紅色

孔雀藍

B₁

D₁

歐普拉

深群青

永固紫羅蘭

深群青＋永固紫羅蘭

互補色

將色相環上彼此相對的 2 種顏色進行混合時，多混入一點藍色系的顏色就能夠形成灰色。

A₁ A₂

B₁ B₂

C₁ C₂

D₁ D₂

◉ 以三原色調製顏色

現今的時代，顏料雖然都是藉由合成顏料製作出來的，但一樣也是能夠以三原色調製出幾乎所有的顏色。在這裡，會讓大家看看這兩者的範例，也會發現這三種色感幾乎可以調製出所有顏色。

混合三原色調出來的顏色

顏料的顏色

明亮橙

深鎘紅

深紅

永固紫羅蘭

亮鈷紫

深群青

天藍

鎘蒼綠

胡克綠

以水溶解後的顏色

淡　　　　濃

檸檬黃

歐普拉

孔雀藍

混合三原色調出來的顏色

顏料的顏色

焦茶　　焦赭　　生褐　　生赭

49

《 製作三原色調色盤 》

> **Memo**
>
> 試著製作一個三原色調色盤吧！
> 透過交疊顏色，可以調出任何顏色。

1 將三原色倒在調色盤上

一開始就先在調色盤上使用三原色調製顏色吧！如同左圖將檸檬黃、孔雀藍、歐普拉這 3 種顏色倒在紙調色盤上。要滿滿地倒出顏料來。

2 繪製黃色→綠色的漸層

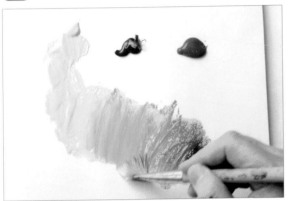

先塗開檸檬黃，接著混入孔雀藍，調製綠色的漸層。

3 繪製紅色→藍色的漸層

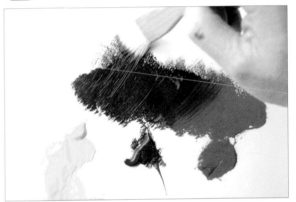

先塗開歐普拉，接著混入孔雀藍，調製出紫色的漸層。

4 調製橙色、褐色

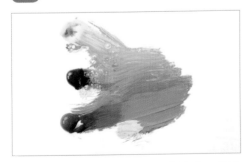

以歐普拉、檸檬黃調出橙色，並混入一些孔雀藍，調製出褐色。

完成

調色盤完成。綠色、紫色、褐色這三種顏色模式幾乎可以描繪出所有的顏色。描繪時，記得要一面用水將溶解調濃後的漸層稀釋得淡一點。

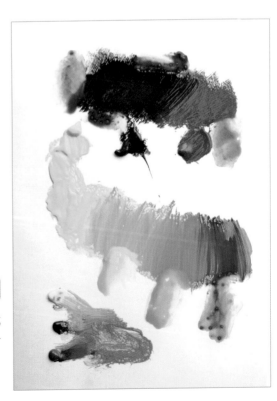

1 以水疊上溶解稀釋後的顏色

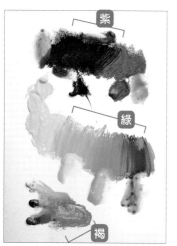

準備三原色調色盤。

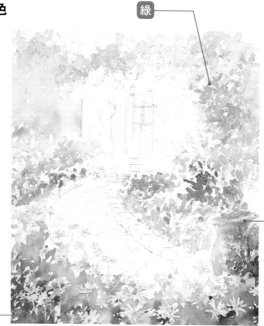

一開始,先將石頭道路、門、前方的花這些部分進行留白處理。接著以清水將漸層所形成的綠色、藍色、紫色稀釋得淡一點並疊上顏色。

2 疊上濃郁的顏色

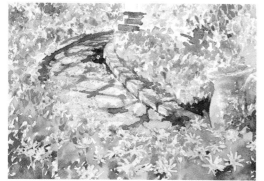

以稍微略為濃郁的紫色跟藍色營造出陰影,呈現出對比張力。

完成

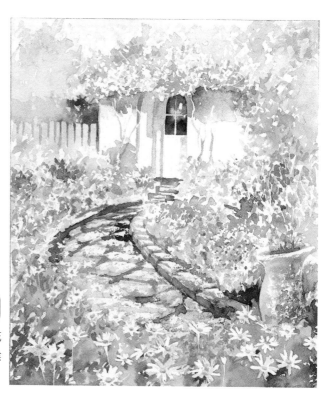

剝下留白膠。加入花的陰影以及花蕊,石頭道路與門也淡淡地加上陰影,完成作畫。

以混色調製出混濁感

《 認識黃色、紅色、藍色的顏料 》

⊙ 使用三原色以外的顏料

任何畫作都可以用三原色描繪出來。那麼要是問說「是否只要有三原色就可以了？」卻也非一概如此。雖然以三原色進行描繪，在理解顏色方面是很重要的，但因為三原色當中的紅色與藍色的色感很強烈，顏色的控制上會變得很困難。所以如果要以三原色進行描繪，建議等有一定能力能夠構思自己想調製的混色後再運用會比較好。

那麼，為何顏料會有這麼多顏色？那是因為一開始要混合顏色調出各式各樣的顏色是很難的，所以為了方便一開始的作畫才準備了這麼多顏色。

一幅畫會有各式各樣不同的畫風，但如果是要描繪一幅不追求鮮豔感的畫作，且喜歡樸素顏色的朋友，建議可以將基本的三原色改成土黃、深鎘紅、群青。

基本的三原色

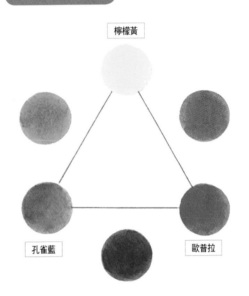

檸檬黃

孔雀藍　　　　歐普拉

稍微混濁的三色

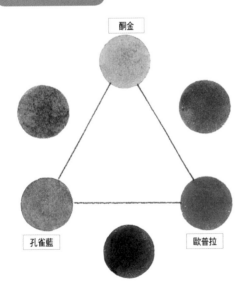

酮金

孔雀藍　　　　歐普拉

這是將檸檬黃換成酮金的圖示。
綠色呈現混濁。

混濁的三色

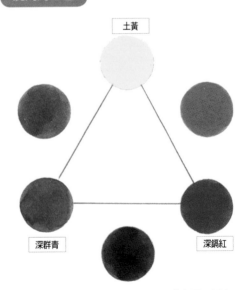

土黃

深群青　　　　深鎘紅

三色全部都換掉。在這種紅色和藍色下，不會形成很鮮豔的紫色。

52

◉ 3 種顏色混在一起就會產生混濁

　　要記住蘊含在顏色裡的色感，首先就要記住「藍色色感」的差異。請各位觀看一下在各種不同的藍色裡，加入黃色時的顏色變化。

　　其結果就是會形成鮮豔的綠色與混濁的綠色。這是因為蘊含在藍色當中的另一種色感不同的關係。藍色當中蘊含著黃色色感的顏色，就算與黃色混合還是很鮮豔；而藍色當中蘊含著紅色色感的顏色，與黃色混合後則會變成是三色混合，進而混濁。

　　黃色和藍色能夠形成各式各樣的綠色，因此描繪時不在調色盤中加入綠色，也是記住色感的一種手段。以藍色和黃色調出來的綠色，在彩度上會受到抑制，且與其他色調也很協和，會使畫作呈現出一種統一感。

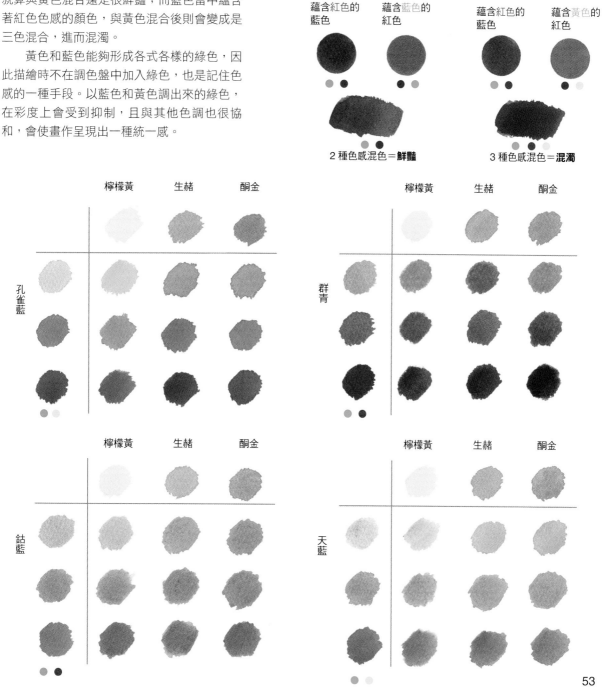

蘊含藍色的黃色 ＋ 蘊含黃色的藍色

蘊含藍色的黃色 ＋ 蘊含紅色的藍色

2 種色感混色＝**鮮豔**　　3 種色感混色＝**混濁**

蘊含紅色的藍色　蘊含藍色的紅色

蘊含紅色的藍色　蘊含黃色的紅色

2 種色感混色＝**鮮豔**　　3 種色感混色＝**混濁**

	檸檬黃	生赭	酮金
孔雀藍			

	檸檬黃	生赭	酮金
群青			

	檸檬黃	生赭	酮金
鈷藍			

	檸檬黃	生赭	酮金
天藍			

酮金

孔雀藍　　　　　歐普拉

《 活用混濁感描繪樹葉 》

◉ 3 種顏色就能夠描繪出轉紅的樹葉

　　大家應該都有這種經驗，就是將紅色與藍色混合時，會形成混濁的紫色；或是黃色與藍色混合時，會形成暗淡的綠色。

　　所有的顏色都有黃色色感、紅色色感、藍色色感這 3 種色感。蘊含其中 2 種色感的顏色就會形成鮮豔的顏色，而蘊含其中 3 種色感的顏色就會形成混濁的顏色。

　　調出漂亮的混濁感，描繪紅葉。在這裡的葉子都是混合這 3 種顏色描繪出來的。

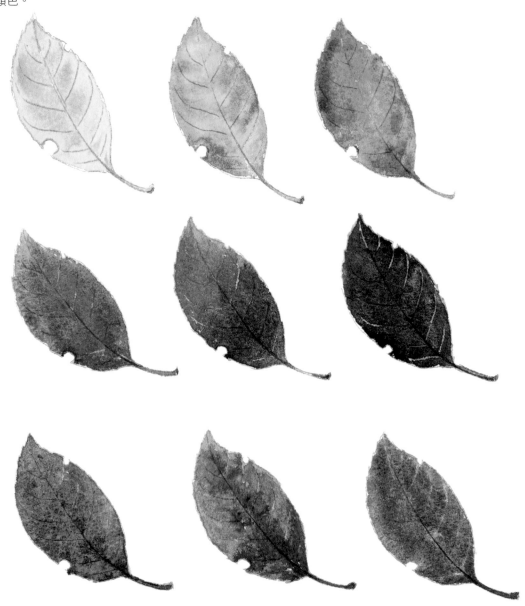

1 溶合顏色

使用的是酮金、歐普拉、孔雀藍這 3 種顏色。

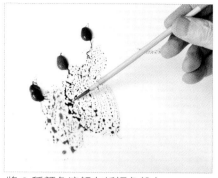

將 3 種顏色溶解在紙調色盤上。

2 一面塗上黃色，一面使其滲透開來

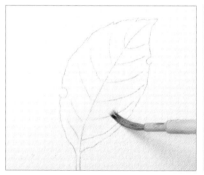

以水沾濕葉子部分。

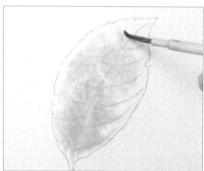

全面塗上酮金。一面塗出濃淡區別，一面讓顏色滲透進去。

3 加上紅色色感

趁酮金還沒乾掉時塗上歐普拉。

以吹風機吹乾之後，再次全面塗上清水並塗上歐普拉 2 次至 3 次。

4 加上藍色色感完成作畫

最後塗上孔雀藍，並描繪出褐色的枯乾部分。

完成

試著參考左頁的範例作品，將其他樹葉也描繪出來吧！

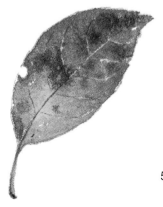

調製美麗的灰色跟褐色

《以 3 種色感調製灰色》

●顏色混濁的代表含意

黃色、紅色、藍色這 3 種色感一旦混合，顏色就會變成灰色，但並不代表「混濁＝變髒」。是該顏色四周的色感跟筆觸等因素的影響，才會看起來顯得很髒。這些顏色即使讓人覺得很混濁，但當單獨看的話，其實全部都是很美麗的灰色色調。

褐色跟灰色的調色方法並不一般。在這裡，會先放上一些調色方法的範例。

看著這張圖，發現三原色的微妙顏色含量，會決定出各式各樣的顏色。所有的顏色都是藉由這 3 種色感的微妙含量變化所形成的。比方說，無論是將 12 種顏色全部混合後的顏色，還是將 50 種顏色全部混合後的顏色，都能夠藉由 3 種色感調色出來。也因此，想要調製顏色時，只要隨時考慮這 3 種色感即可。

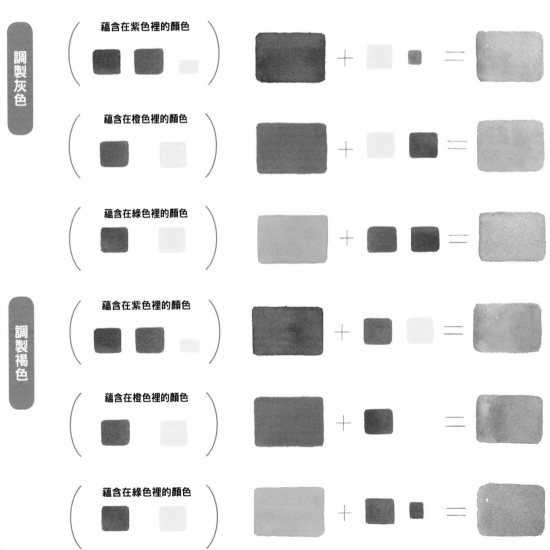

● 調製美麗的灰色色調

正如 P.48 中也解說過的，將色相環上互為互補色關係的顏色進行混合的話，就會形成灰色，但以相同比例混合的話，絕大多數會形成褐色系的顏色，而無法調製出美麗的灰色色調。要混合互補色調製灰色的話，就要多混入一些蘊含藍色色感的顏色。

在互補色當中能夠以相同比例調製出美麗的灰色色調的，就只有鮮綠和歐普拉這個搭配組合。這是因為這兩者顏色皆蘊含著藍色色感，以及黃色色感在互補色的搭配組合當中是最少的，所以才會形成美麗的灰色色調。

將三原色進行混合雖然顏色呈現混濁，但比例還是很重要的。如果要調製美麗的灰色色調，就要增加藍色色感（孔雀藍），並減少黃色色感（檸檬黃）。

除此之外，使用深群青跟天藍這一些藍色系顏色也是一種辦法。不斷加入焦茶色到藍色系顏色中的話，就會從灰色慢慢變成接近黑色的顏色。

灰色雖然有各式各樣的調製方法，但道理跟 3 種色感（黃色、紅色、藍色）混合就會形成灰色是一樣的。而且根據調製比例的不同，會產生各式各樣不同的顏色。

基本的三原色

檸檬黃

歐普拉　　　　　　　　孔雀藍

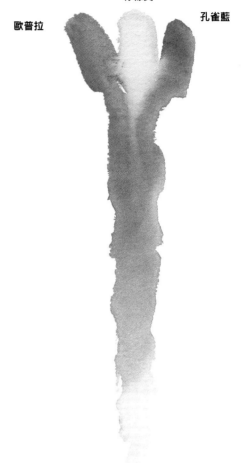

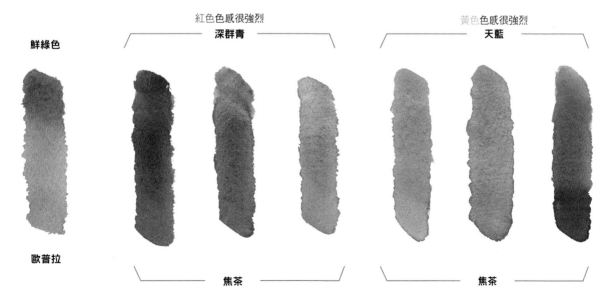

鮮綠色

紅色色感很強烈　　　　深群青

黃色色感很強烈　　　　天藍

歐普拉

焦茶　　　　　　　　　　焦茶

能夠透過相同比例形成美麗灰色的搭配組合。

在焦茶裡混入深群青的話，就會形成帶有紅色色感且偏黑的灰色，而混入天藍的話，就會形成稍微帶有黃色的灰色。

57

《 描繪美麗灰色色調的風景 》

◉ 使用三原色

　　以三原色調製出灰色，並描繪一幅風景看看吧！
這幅作品都是以基本的三原色（檸檬黃、歐普拉、孔
雀藍）描繪出來的。

孔雀藍

檸檬黃　　　　歐普拉

　　先調製好 2 種左右的灰色色調。
建議可以用水溶解並多調製一些在瓷
碟裡，以防用量不足。

步驟

❶一開始先以溶解稀釋後的檸檬黃，以及
事先調好的灰色色調描繪背景。

❷使用事先調製好的 2 種灰色色調，將背
景的森林部分描繪得稍微濃郁一點。

❸以吹風機吹乾紙張後，就以平筆沾清水
稀釋歐普拉，並塗色在整體背景上。接著
逐步疊上灰色色調，完成作品。

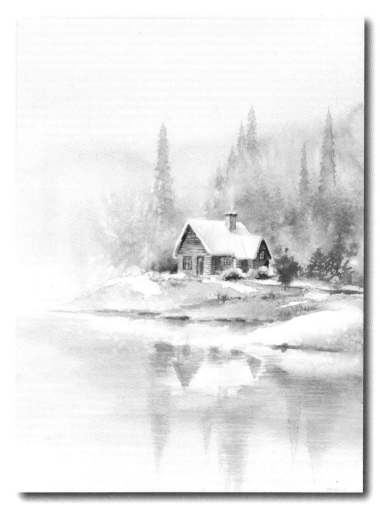

◉ 增加三原色以外的顏料

使用灰色顏料進行描繪。只要在灰色顏料當中加入顏色，就能夠調製出美麗的灰色色調。

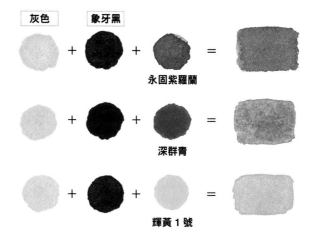

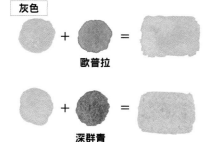

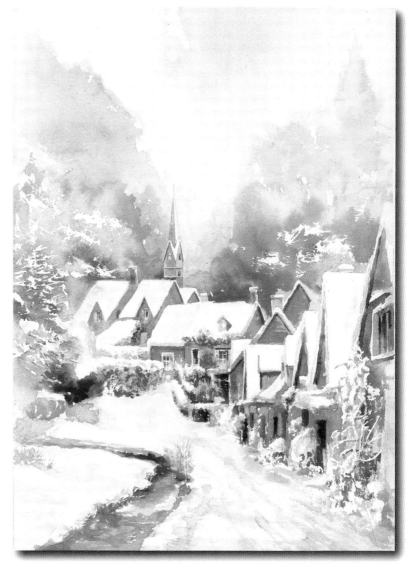

順序

❶一開始先以留白膠呈現出筆觸，並將背景的樹木部分描繪出來。接著以排筆在整體紙張上塗上清水，然後將溶解稀釋後的檸檬黃塗色在背景上。

❷接著塗上溶解稀釋後的孔雀藍，並一面塗上輝黃色，一面呈現出筆觸並畫出飛白效果。

❸將灰色混入到深群青跟永固紫羅蘭裡，調出灰色色調並進行塗色。接著將重疊塗上的顏色逐步加濃，並混入焦茶色調出偏黑的顏色，使畫作呈現出對比張力。

思考陰影的顏色

◉將鮮艷的藍色系顏色加入陰影當中

上排的畫作，是正常描繪下的晴天風景。下排的畫作，則是將畫在陰影當中的藍色與紫色進行加強，並描繪成具有強烈印象的模樣。

上排的畫作，陰影右側是明亮的藍色，並加入了天空顏色的反射。下排的畫作則是畫成了印象更加強烈的模樣，且陰影部分加入了溶解稀釋後的永固紫羅蘭與孔雀藍。

晴天的陰影

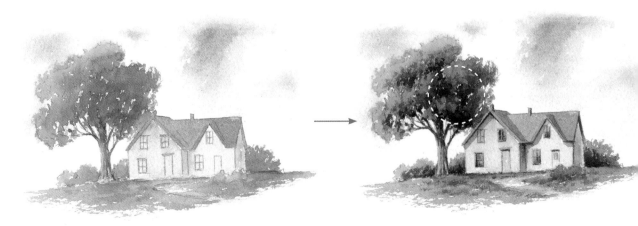

塗上底色。

以明亮的藍色畫上天空的反射。

令人印象強烈的陰影

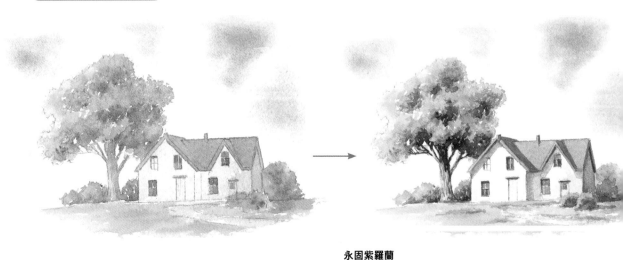

塗上底色。

永固紫羅蘭

孔雀藍

以鮮艷的藍色跟紫色畫上陰影。

◉樹林陰影的關注點

描繪樹木時，光線照射到樹木的部分雖然是使用綠色描繪，但陰影中並沒有加入綠色。這是因為要是在綠色上面用紫色描繪，會形成褐色而變得很陰暗。

如果想要在綠樹的陰影當中使用鮮豔的紫色，就不要在陰影部分加入太多綠色，要事先在陰影處留下一些空白處。

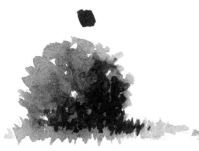

加入永固紫羅蘭的模樣。

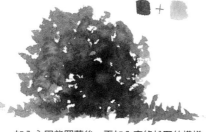

加入永固紫羅蘭後，再加入亮綠松石的模樣。

加入永固紫羅蘭後，再加入孔雀藍的模樣。

◉陰影的顏色會令氣氛帶來變化

陰影顏色中很難處理的是那種形成在緩和明亮顏色當中的陰影。濃郁陰暗的陰影，使用褐色或黑色這類顏色當然是沒問題，但如果在柔和明亮的陰影當中使用稀釋過的褐色，就會呈現不出顏色的鮮豔感。

光線柔和時所用的陰影顏色，使用鮮綠、永固紫羅蘭、深群青這些顏色稀釋後的三色。在這裡，繪製了 2 種底色（白色和米色）中加入了 3 種顏色後的範例。

米色的事物是想像成人類的肌膚。常常有很多朋友會在人類肌膚的陰影顏色上使用褐色，但建議

在使用褐色之前可以先使用這 3 種顏色。

但要注意的是別令這 3 種顏色變得太過濃郁。建議也可以混入白色來使用。

在米色中加入米色陰影。
試著改變陰影顏色吧！

白色事物的陰影

鮮綠

永固紫羅蘭

深群青

米色的陰影

鮮綠

永固紫羅蘭

深群青

用色篇

Q 黑色事物的陰影，要用哪種顏色描繪呢？

A 　黑色事物其陰影顏色也是黑色的，因此並不是要將陰影描繪出來，而是要描繪出其明亮的地方，藉此呈現出立體感。比如說，如果要描繪黑頭髮或黑貓，那就要一開始在明亮的地方塗上帶有藍色色感的灰色或帶有紅色色感的灰色。接著最後才塗上黑色。

Q 白色的顏料會用到嗎？

A 　當然會用到。水彩顏料當中有許多是已經加有白色的顏料。雖然常有人說「水彩不會用到白色顏料」，但那是因為保留紙張白底進行描繪，就等於是沒有用到白色顏料的緣故。

Q 老師您常用的顏色有哪些呢？

A 　顏料當中比較重要的顏色是那些鮮豔的顏色。如三原色的歐普拉、檸檬黃、孔雀藍，而特別常使用歐普拉。歐普拉單獨使用會過於鮮豔，但若是與其他顏色混合則會形成很優秀的顏色。此外，大部分都是以紫色系的顏色描繪陰影，因此也很常使用亮鈷紫、薰衣草這類顏色。最近很喜歡酮金，也常常會去使用它。

Q 有明亮顏色和陰暗顏色的判斷基準嗎？

周圍明亮

周圍陰暗

A 　人類的眼睛是一種很曖昧的器官，因此即使是同樣的顏色，只要背景看起來很明亮或很陰暗，主體物看上去就會相對很陰暗或很明亮。因此，描繪一幅畫時，想要將主體物呈現得很明亮的話，那就將背景畫得陰暗點；反之想要呈現得很陰暗的話，就畫得明亮點。顏色是會根據緊鄰顏色的不同，而使呈現方式有所變化的。

第 4 章
各式各樣的水彩技法

想要描繪什麼樣的畫？要找出自己的畫風，一開始或許會很難。
在接觸各式各樣的技法跟表現方法，
並掌握水彩顏料所能辦到的事之後，
就去追求屬於自己的表現方法吧！

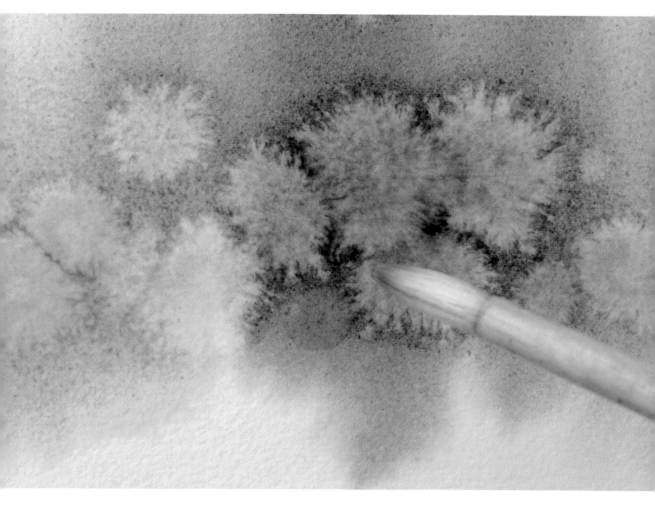

找出自己的畫風吧！

◉構想好完成圖

顏色的調色方法、顏料的溶解方法、構圖的構思方法、整體的素描能力等技巧的進步，是會隨著繪畫張數以及失敗次數成比例的，但也不是只要很籠統地去累積描繪張數就可以了，而是要有意識地帶著目的去描繪。

描繪一幅畫時，要先在腦中**構想好完成圖再進行描繪**。該構想圖的構想越強盛，就能夠描繪出越好的畫作。不曉得該描繪什麼畫作才好的朋友，就反覆模仿自己所喜歡的畫作其用色、運筆，記在腦海裡。即使描繪時是在模仿，也還是會漸漸形成自己的畫風的。

◉何謂畫風

隨著運筆、用色等技巧進步了，能夠描繪出來的畫作，其範圍會變得很廣闊，而畫風自然也會隨之轉變，但這裡所說的畫風，並不是指描繪一幅新奇的畫。

大致將風景畫大略分成了 2 種畫風。**一種是「活用筆觸描繪的風景畫」，另一種是「描繪成寫實風的風景畫」**。以風景畫描繪樹木時，重點在於多少距離之內，才要將葉子描繪得很細緻。因為要將距離 10 公尺以上的樹葉跟草叢描繪得很寫實是很辛苦的。現在透過使用留白膠，描繪上是變得比較輕鬆了，但是想要描繪得有多寫實？還是要活用筆觸描繪？這些就會是畫風上的分歧點了。

風景畫的畫風營造方法

這裡以 3 種模式描繪了樹葉。左邊描繪成寫實風，中間是簡化風，右邊則是抽象風。將風景畫大略進行區分的話，就會由這 3 種模式組成。請各位朋友思考看看自己喜歡的畫風是這 3 種裡的哪一種。中間的簡化風表現，是正常描繪風景時所使用

的筆觸。想要描繪得更具寫實風的朋友，就在畫作裡將寫實風與簡化風搭配起來進行描繪。而想要以筆觸描繪的朋友，就將簡化風與抽象風搭配起來進行描繪。

想要描繪成寫實風時的搭配組合

寫實風的表現。
會將葉子仔細地一片一片描繪出來。

簡化風的表現。

抽象風的表現。

想要活用筆觸描繪時的搭配組合

◉以相機停住動作

人類的眼睛是一雙能夠感受美麗色彩的眼睛，但同時也是不適合觀看細微事物以及處於動態下的事物，而這部分能夠藉由相機進行彌補。

特別是在人物畫的世界中，這是一項革命性的發展。自從 1840 年代發明了相機以來，就出現了以阿爾豐斯·慕夏為首，許許多多描繪人物畫的精彩畫家。因為透過了照片，畫家變得能夠將處於動態下的事物（動物在奔跑的狀態）描繪成寫實風畫作。

要將風景描繪成寫實風時，若是天氣是晴天，**事物的形體跟顏色會隨著太陽的光線與陰影的不同而有所變化。所以，得藉由相機停住光線和陰影的動作才行**。也因此，如果要將風景描繪成寫實風，相機就會是一個不可或缺的幫手。

◉描繪時將主要角色與其他角色進行區分

正常觀看風景的時候，距離 10 公尺以上的樹葉跟草叢，其重疊處會變得模糊。因此，如果描繪的是風景，**就需要進行簡化，而不是一片一片地描繪出葉子**。也就是說，要將風景大略區分成光和影，並以面狀捕捉出形體，再以塊狀呈現出立體感。而呈現出筆觸進行描繪，就等於是將風景簡化並看成抽象圖形，如此一來也就能夠很自由地加入光線跟陰影了。

此外，畫中也會產生一道流向，能夠將觀看者的目光吸引至主要角色身上。**將主要角色的事物刻畫上去，並以抽象化的形體描繪其四周的事物，目光自然而然就會朝向主要角色而去**。這是因為人類的眼睛會被固有形狀的事物吸引過去，而抽象的事物則會過目而不入。

另外，筆觸就是素描能力的呈現，因此加強素描能力是很重要的。

◉複雜的自然物形狀

要描繪自然物的寫實形體是一件很困難的事情，但如果像點描技法那樣子畫筆筆觸很整齊的話，會顯得很單調而呈現不出自然物的複雜感。所以要描繪出自然物的複雜形體，使用不會讓人意識到這是由人類的手畫出來的筆觸畫法，例如飛白效果所帶來的複雜筆觸會比較好。

以陰影的色調捕捉草叢這種自然物重疊在一起的形體，就可以呈現出其複雜的形體。因此描繪時要顧及到那種複雜的形體，再以飛白效果帶來的畫筆筆觸進行呈現。

將近距離的葉子以寫實風表現出來的模樣。有著很複雜的形體。

去掉顏色的訊息並以陰影捕捉的話，事物的形體就會呈現出來。

一面意識著左邊的圖，一面將形體表現成抽象風。

◉關於色彩

關於色彩，如果想要描繪成寫實風，建議可以使用灰色畫技法描繪。一開始先用鉛筆或稀釋黑色顏料，描繪陰影。也就是要先描繪出印刷四分色模式 CMYK 的 K（BLACK）部分，再淡淡地疊上顏色。

另一種活用筆觸的畫，其色彩範圍很廣闊，從會讓人印象很深刻的明亮顏色到古典風的素雅顏色都有；即使是相同的筆觸，只要色彩不同，看上去也會變成一幅完全不同的畫。

在這裡所舉出的「描繪成寫實風的風景畫」與「活用筆觸描繪的風景畫」，無論選擇哪一種，都可以透過大量作畫逐漸學會其畫風。因此請不要焦急，長期持續作畫才是關鍵所在。

畫風的差異

	描繪成寫實風的風景畫	呈現出筆觸描繪的風景畫
畫法	從遠景到近景都描繪成寫實風。	描繪近景時要省略成抽象風。
照片	光線強烈的風景（白天時），照片是絕對需要的。而如陰天這一類太陽光線不強烈的場合，即使沒有照片也能夠描繪得很具有寫實風。	照片在構思構想圖時是有其必要的，但並不是為了用來照著描繪。
戶外與室內	雖然可以慢慢花時間拍完照片，再待在室內進行描繪，但前往現場體會空氣感與實際的色彩是很重要的。	無論是戶外還是室內都可以描繪風景。關鍵在於描繪時要簡化到什麼程度。
色彩	如果光線與陰影很強烈，照片與實物的顏色會有相當大的差異。因為照片會變得很陰暗，且顏色也會因為相機的不同而有相當大的變化。如果要描繪成寫實風，就要確實將照片與眼睛實際觀看到的事物，這兩者的差異裝進腦袋裡，再進行描繪。	範圍很廣泛，從讓人印象很深刻的鮮豔顏色到古典風的素雅顏色都有。光是透過這些用色，就可以形成一幅很具有個性的畫作了。
人物	如果是以風景畫為中心，那幾乎是不會加入任何人物。因為要是加入了寫實風的人物，這幅畫就會變成人物畫的世界。	人物要呈現出筆觸描繪成草圖。臉部表情這一類的則不描繪出來。

清除顏色的方法

Memo

如果是在 ARCHES 這一類很堅韌的紙張上進行作畫，可以使用科技海綿將塗色過一次的紙面顏色清除掉。利用這一點，修改光線表現跟作畫吧！

《 重新營造光線線條 》

科技海綿

廚房用來清除髒汙的白色海綿。使用前請先裁切成比較好使用的大小。

1 描繪完大地與樹林後，接著描繪背景。以溶解稀釋後的檸檬黃與土黃色，一面保留光線線條，一面塗上背景顏色。雲的陰影則是使用了戴維灰。

2 如果無法順利描繪出光線線條，就以科技海綿清除掉顏色，呈現出光線線條。

以排筆在整體天空上輕輕塗上水，並沾濕科技海綿清除顏色。海綿擦拭過一次後就會染上顏色，因此要擦掉顏色時，要不停地使用不同邊角，避免用同樣的地方擦拭。

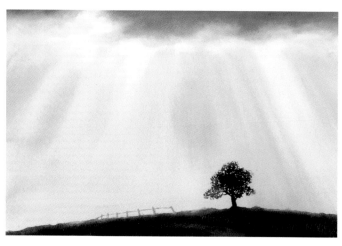

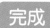
完成

成功表現出更為明亮的光線線條。

《 修改圖畫 》

1 白色牆壁的褐色陰影與房屋左側
的陰影過於濃郁,因此進行修改。

Memo

　　以科技海綿清除蓋在白色牆壁上的褐色。海
綿一擦拭過就會染上顏色,因此下一次要擦拭
時,就要用新的一面。修改這幅畫時,有用到科
技海綿的地方只有這個部分而已。而其他地方則
是透過直接在上面塗上高彩度的顏色,修改成一
幅色彩鮮豔的畫作。

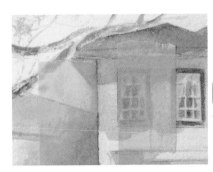

2 首先,以膠帶遮蓋不想清
除的部分。

3 將紙張沾濕並以清水沾濕
科技海綿擦拭掉顏色。

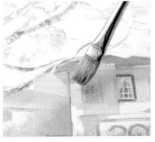 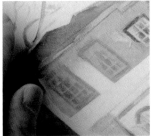

4 房子陰影變得過於陰暗了,因此在
陰影上面塗上鮮豔的孔雀藍,接
著塗上歐普拉。透過塗上高彩度的
顏色,暗沉的形象就會變得明亮起
來。

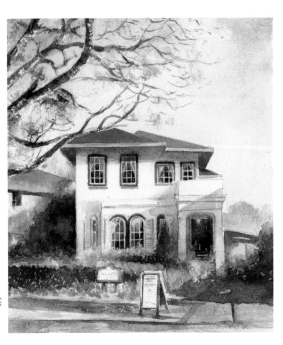

完成

白色牆壁與房子陰
影成功修改完畢。

《 大肆進行改變 》

Memo

因為要將雲朵下面的陸地模樣改成海洋，所以這裡以科技海綿擦拭掉陸地的部分。首先在陸地部分塗上水，並以沾濕的科技海綿稍微用點力擦拭。這裡使用的紙張是 ARCHES，所以並不會帶給紙張多少傷害。

1 雲朵下面原本是以陸地模樣描繪的。後來決定改成海洋的模樣。

2 以科技海綿擦拭掉顏色。

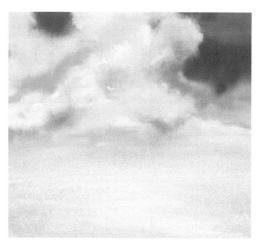

3 重複這個方法，陸地很乾淨地消失了。接下來就在這裡加上新的海洋模樣吧！

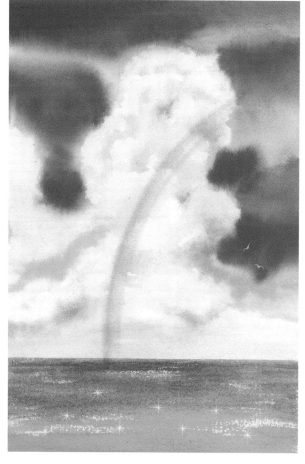

完成 轉變成海洋了。

描繪時將晴天和陰天進行區分

◉強烈光線照射下的景色

太陽光線照射下的晴天景色會很鮮豔，可能會有很多朋友以為那是固有色，但其實在微陰天氣的柔和光線照射下時，才是最接近固有色的顏色。

室內螢光燈照明下的顏色也是很接近固有色的顏色。這是因為太陽光線是很強烈的，光線照射的地方會稍微帶有黃色色感，而跳脫出固有色。如果光線變得更強烈的話，那就會變成一整片白色。而

陰影顏色則是會變得比固有色還要陰暗，並形成藍色。因此，明亮部分和陰影部分這兩者的顏色會像是不同事物般大相逕庭。

此外，反射光的顏色也會跑進到陰影當中。所以天空的藍色跟草木的綠色，這些位於四周的顏色都會跑進陰影當中，而不會跑進明亮部分。

晴天的表現

比較看看光線照射到的部分與陰影部分這兩者的色感。

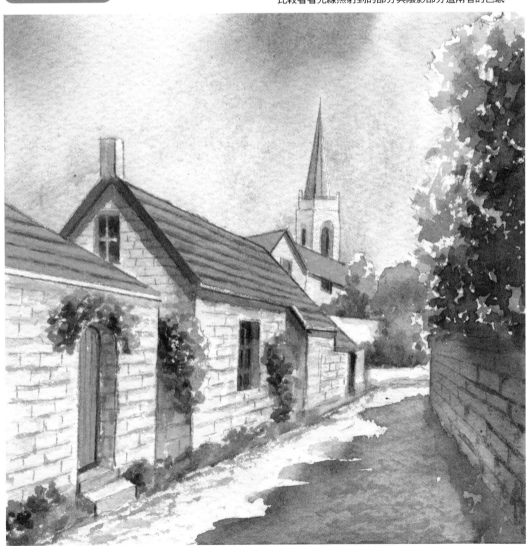

●柔和光線包圍下的景色

　　下圖是在柔和光線照射下的陰天景色。

　　古典繪畫的風景畫，絕大多數都是微弱光線照射下的微陰情景。所以即使天空描繪成藍色，光線仍然是柔和的光線。是一種跟在室內描繪人物畫與靜物畫時一樣的光線。

　　這和植物學藝術這一類的繪畫一樣，為了呈現出立體感，會逐漸將光線調暗。如果景色是陰天，那陰影中並不會有藍色跟鮮豔顏色的倒影。

陰天的表現

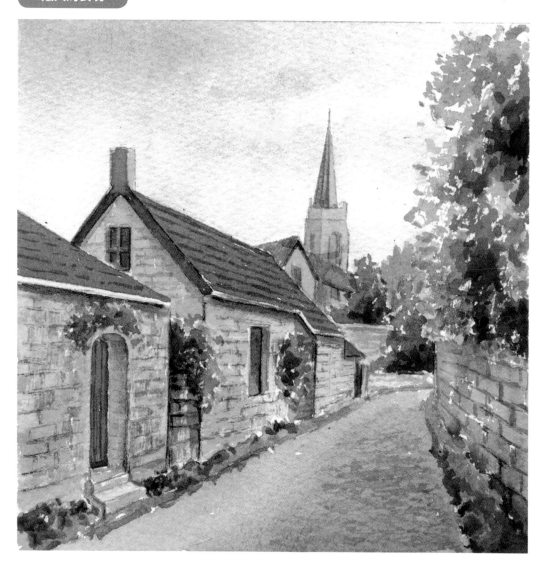

活用回流法於作品當中

◉回流法的形成方法

當畫面半乾時,將蘊含水分的畫筆置於其上的話,就會形成逆流。

水有一種會由多往少流的性質。因此,以畫筆滴落水分的話,就會化為美麗的滲透效果並擴散在紙面上。

相反的,想要避免逆流效果的話,平常描繪時就要讓畫筆的蘊含水分少於畫面的水分。

控制水分,在描繪水彩畫上是一件非常重要的事情。

1 **沾濕紙面**

首先,以蘊含水分的排筆沾濕紙面。

2 **塗上底色**

塗上要作為底色的顏色。構想成有些陰暗的森林模樣。

想要將顏色與白底之間的分界進行渲染時,就以乾燥的排筆讓兩者融為一體。

3 **置放水分**

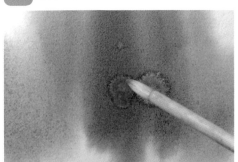

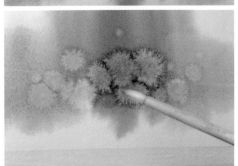

在紙面處於半乾狀態時,讓畫筆蘊含多一點的水分並置放水分。如此一來,那種水彩畫獨有模樣的滲透效果就會擴散開來。

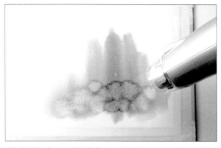

若是置之不理的話，滲透效果就會擴散開，因此可以透過吹風機進行乾燥，控制滲透程度。

建議可以稍微離一點距離，使水分不會因為風吹而波動。

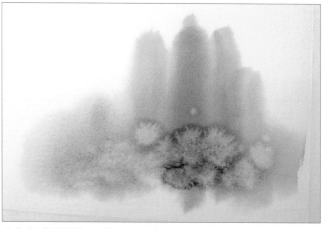

底色與背景融為一體，因回流所形成的滲透效果，也會如圖案般留存下來。試著活用在作品當中吧！

完成

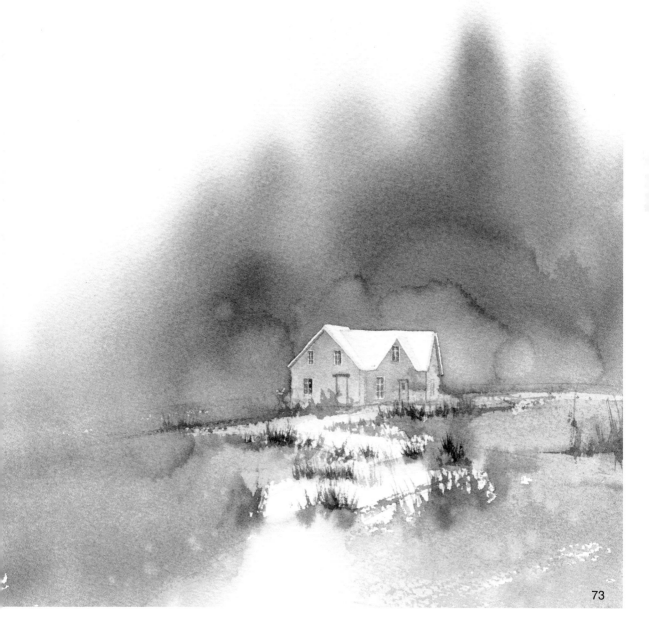

各式各樣的表現方法

◉灑鹽法

　　首先，使用鹽的技法。趁顏料未乾時，在紙面上灑鹽看看吧！灑下去的鹽會逐漸融化開來，並形成一種白色的形狀。

　　在融化途中以吹風機進行乾燥的話，會形成一種很柔和的模樣。若不使用吹風機的話，白點就會變大並形成一種很明確的模樣。水分少，白點會變小；水分多，白點則會變大，而且也會呈現出一種有如在流動般的模樣。

　　白點模樣會因水分的多寡、顏料的濃淡等等因素而有相當大的變化。

水分少

使用吹風機，或是水分很少的時候，白點會變小。

水分多

水分很多的話，鹽也會產生一種融化流動的呈現。

◉潑色法

　　將線筆沾上清水，以敲打畫筆或以中指將水彈出去的技法，就稱之為潑色法。

　　使用潑色法時的重點，在於不要讓紙張沾上太多的水分。因為紙張快乾時，比較能夠清楚地讓白點殘留下來。

　　若是不用吹風機吹乾，水就會不斷渲染開來，因此在使用潑色法之後，要迅速地用吹風機吹乾。不過要是不使用吹風機並將其置之不理，也會形成一種具有朦朧美的白點；因此隨著吹風機的使用時機，白點會形成各式各樣不同的模樣。

防止滲透

這是用潑色法彈出水分之後，以吹風機防止水分滲透開來的模樣。

不防止滲透

不使用吹風機，放任水分滲透。也會隨著紙面的水分多寡而有所變化。

●回流法＋灑鹽法

在塗過顏色後的半乾燥紙面上灑下鹽，隨後將圓筆蘊含水分並滴落於紙張上，營造出回流效果。所謂的回流法，是指將水滴落在濕潤的紙張上時所形成的如白色波紋般的模樣。

右圖是在灑完鹽後，稍微擱置一段時間才滴水下去，並令其自然乾燥所形成的模樣；以及在鹽半乾時滴水下去，並使用吹風機吹乾所形成的模樣。

回流法水分很多，因此若用吹風機吹乾的話，水分會因風的吹動而擴散開來。建議使用吹風機時，可以稍微離紙張一段距離。

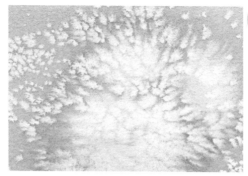

自然乾燥

這是灑下鹽，並等白色模樣開始擴散後，才營造出回流效果的圖案。

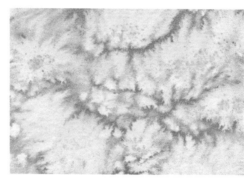

吹風機

在營造回流效果後，使用了吹風機防止水分流動。

●以乾燥的畫筆調節渲染的範圍

描繪彩虹時，蘊含在紙張裡的水分多寡是很難拿捏的，因為水分過多的話，顏色會擴散過頭，水分過少的話，則會變成白色的線條。

要修改這些部分，就得事先準備好 2～3 支乾燥的畫筆。顏色如果過度擴散開來，就用乾燥的畫筆吸取掉顏色；而顏色線條過於強烈時，則要以乾燥的畫筆將顏色渲染開來。

描繪完彩虹後，只要放置一段時間，就會逐漸暈開，因此要以吹風機進行乾燥。

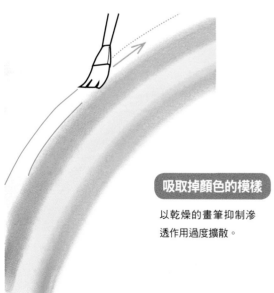

吸取掉顏色的模樣

以乾燥的畫筆抑制滲透作用過度擴散。

放置的模樣

這是在水分很多的紙張上描繪出彩虹，並讓彩虹直接滲透開來的模樣。

技巧篇

Q 描繪水彩，還是需要素描能力嗎？要加強素描能力，非得去描繪人物素描圖這一類的圖不可嗎？

A 　素描能力以運動來說的話，就像是基礎體力一樣的東西，是非常重要的。
　藉由素描能力可以培養「顏色跟形體這些圖像在腦海裡會浮現得有多真實」這種想像的能力。另外不只有繪畫可以增強素描能力，書法也可以。
　要增強素描能力，認為一開始可以先去臨摹照片。而且要同時觀察實物、確認事物的形體。特別是要描繪人物時，雖然這樣子做會花上不少時間，不過將解剖學的知識吸收至腦海裡是很重要的。

Q 作畫時是描繪在 WATERFORD 的紙張上，用吹風機吹乾顏料，再剝下留白膠時，怎麼會連紙張也都剝落下來了？

A 　這是因為雖然四周的顏料都乾掉了，但塗了留白膠下面的紙張尚未完全乾掉的關係。WATERFORD 並不如 ARCHES 堅韌，因此請確實地讓紙張完全乾燥。特別是在面積寬廣的部分進行留白處理時，請務必要注意到這一點。

Q 老師您為何一開始會先在另一張紙上塗色呢？

A 　水彩因為水分是很難控制，因此為了避免塗色失敗，會先在另一張紙上進行調整。
　如要描繪漸層這一類的效果時，會先在紙張上將顏色和水混合，呈現出漸層那種微妙的顏色。而要描繪畫筆飛白效果這一類技法時，也建議可以先在另一張紙上試畫一番。此外，紙張本身也是一種會吸取畫筆水分的媒材，如擦拭布般的角色。
　而這張用來顯色的紙張，使用 ARCHES 跟 WATERFORD 的話，價格會很高昂，因此可以選用便宜一點的紙張沒關係，但是如果要使用寫生簿這種沒有上膠的紙張，那不如挑選上膠的水彩紙，一來顏色會比較不容易滲透進去，二來也可以當成一種調色盤的替代品。

第 5 章
完成作品

我們按照順序來看看
1 幅作品從開始到完成的過程吧！
這是前面所有章節學習後的總整理。

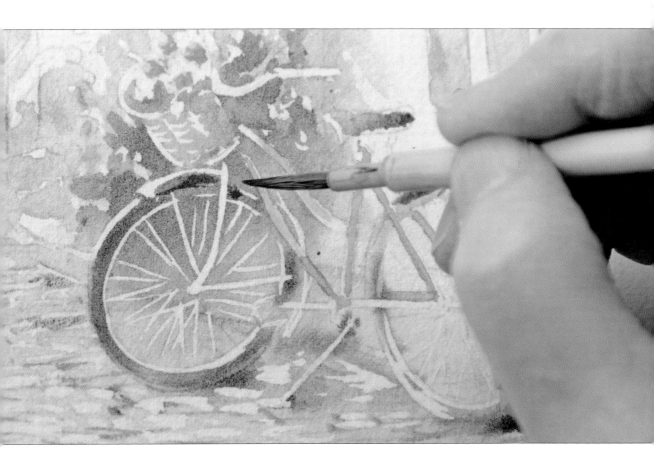

水邊的風景～早晨

『細緻的留白與水彩的滲透』

先細心周詳地進行留白處理，再以排筆於留白膠之上畫上借用了水之魔力的漸層效果。這幅作品並沒有要以畫筆進行很細微的作畫，而是要呈現出那種如剪紙般的美麗感。

1 將草稿圖進行留白處理

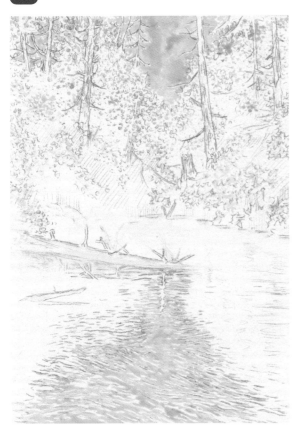

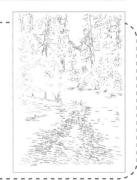

草稿圖

使用 P.130 的草稿圖。進行完水裱之後，就以 P.22 的步驟將草稿圖複寫出來吧！草稿圖的線條在最後要擦掉，因此使用的是布用複寫紙。

為了讓樹幹、葉子、水面的陰暗部分能夠順利上色，先將這些地方以外的部分進行留白處理。

2 將整體上色

將整體以排筆塗上清水，並從上面的樹木部分塗上孔雀藍和檸檬黃溶解稀釋後的顏色。先在紙調色盤上確認色感後，再塗上顏色吧！接著，再逐漸疊上胡克綠。

水的部分，塗上溶解稀釋後的檸檬黃並逐步疊上胡克綠和深群青。接著再一面塗濃胡克綠，一面呈現出對比張力吧！

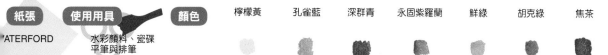

| 檸檬黃 | 孔雀藍 | 深群青 | 永固紫羅蘭 | 鮮綠 | 胡克綠 | 焦茶 |

紙張
ATERFORD

使用用具
水彩顏料、瓷碟
平筆與排筆

顏色

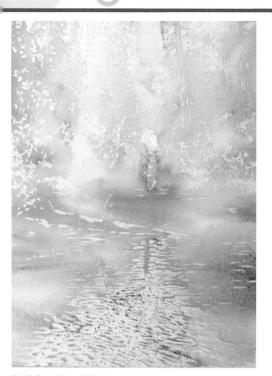

整體畫面都上完色了。

3　充分進行乾燥並剝下留白膠

讓紙面乾燥。趕時間時就使用吹風機吹乾吧！乾燥後剝下留白膠。用手搓雖然也剝得下來，不過細部的地方用殘膠清除膠帶會比較方便。

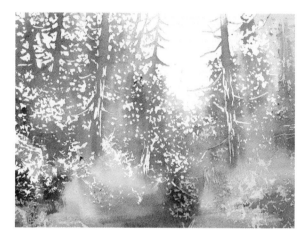

4　塗上天空和水面的顏色

天空部分以排筆塗上孔雀藍。最後，在樹木部分塗上鮮綠色。

水的部分，要以永固紫羅蘭呈現出陰影的部分。

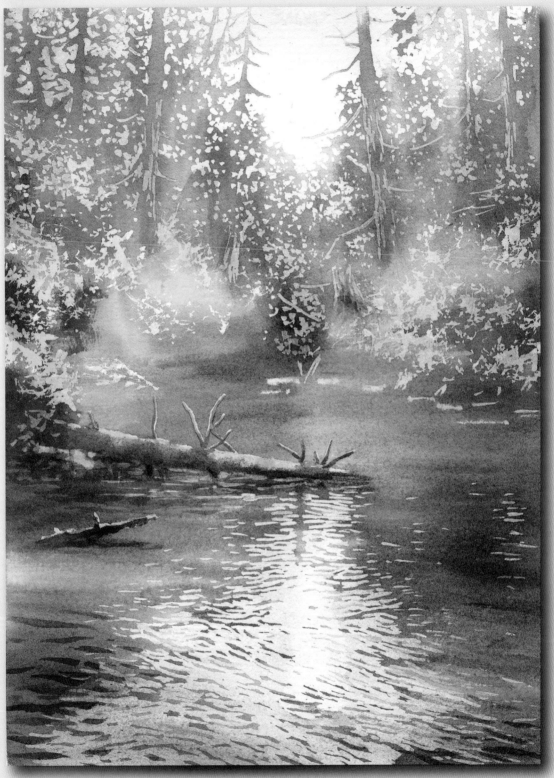

28×20cm／水彩／WATERFORD

新緑終章

這幅作品可以透過與 P.80 的作品一樣的順序描繪出來。是一幅先細心地將天空跟水面的波紋這些會想要處理得很明亮的部分進行留白處理後,再以漸層進行描繪的作品。

範例是以黃色和橙色塗出太陽光的顏色,而其周圍則是使用紅色跟紫色,呈現出森林裡的微微陰暗感。

❶進行留白處理。

顏色

檸檬黃	歐普拉	深群青	永固紫羅蘭	焦茶

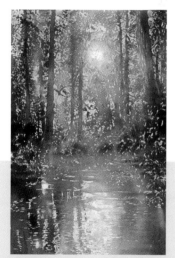
❷將黃色、紅色、紫色塗成圓形漸層的形狀。

❸剝下留白膠。

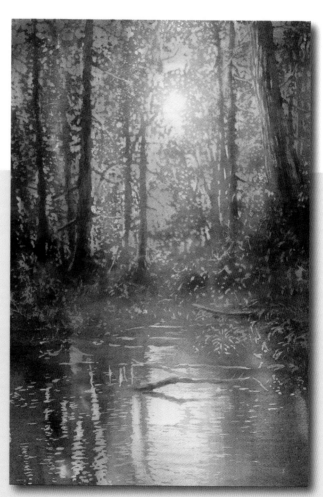

完成 整體淡淡地畫上顏色,完成作畫。

描繪樹林與建築物

另一種以細緻的留白與漸層所描繪出來的作品。將樹木、房子和前方草原細心地進行留白處理後，就以綠色和紫色為主要顏色，享受流水所形成的漸層樂趣吧！

1 將草稿圖進行留白處理

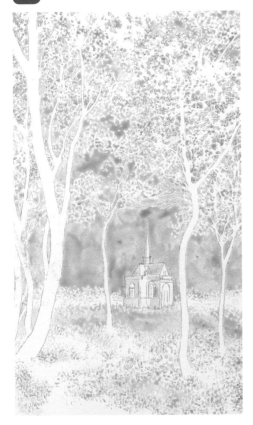

草稿圖

使用的是 P.130 的草稿圖。在進行水裱之後，以 P.22 的步驟複寫出草稿圖吧！草稿圖的線條在最後想要擦掉，因此使用的是布用複寫紙。

為了讓樹幹、葉子、建築物的陰暗部分以及草原的陰暗部分能順利上色，先將這些地方以外的部分進行留白處理。接著使用筆尖，仔細地將想要呈現出明亮感的部分塗上留白膠吧！

2 上色

以水溶解稀釋檸檬黃並進行塗色。光線照射到的枝條跟經過留白處理的草原四周這些地方，也別忘了要塗上黃色。

接著疊上溶解稀釋後的孔雀藍。檸檬黃和孔雀藍會形成很鮮豔的綠色。而這個漸層效果會呈現出一股立體感。

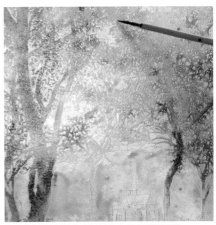

在樹幹跟陰影的部分塗上永固紫羅蘭。

 剝下留白膠

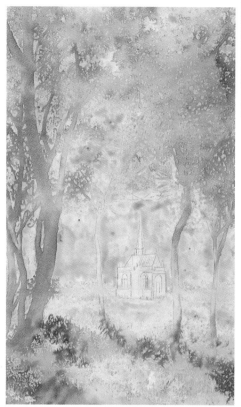

整體塗完顏色後，就讓紙面充分
進行乾燥，並剝下留白膠。

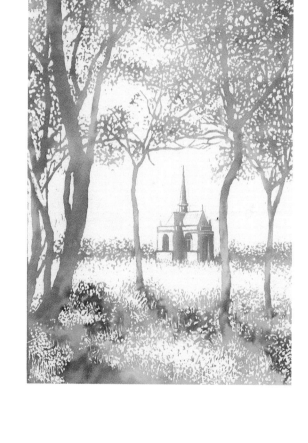

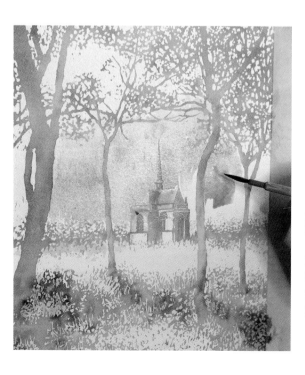

4 **塗上背景的顏色**

淡淡地在建築物後面塗上檸檬黃、孔雀藍、深
群青，再以溶解稀釋後的檸檬黃和水進行濺色
處理（請參考 P.74）。在草原上將紫色暈開，
加入樹木陰影。

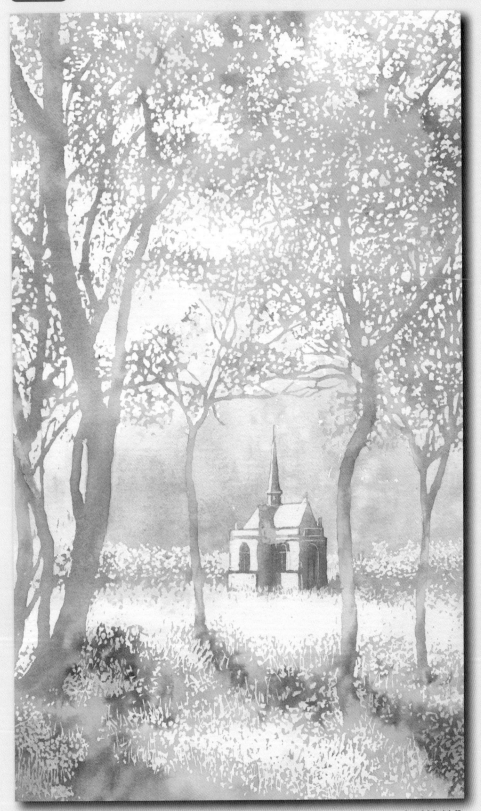

34×21cm／水彩／WATERFORD

春風練習曲

參 考 作 品

運用畫筆筆觸的方法，描繪出類似於 P.84 樹林風景的作品。呈現出一股不同於留白作品的韻味。

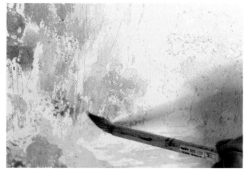

❶先淡淡地塗上朦朧的顏色。

❷接著在顏色上面，一面運用畫筆筆觸，一面進行刻畫。

完成

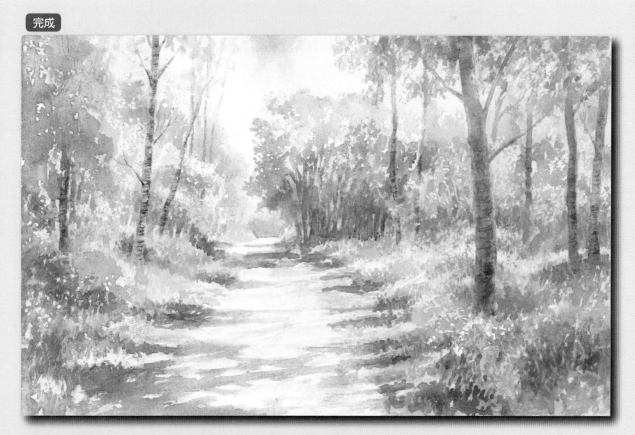

在腳踏車與花覆蓋下的白牆

課程主題

『透過陰影的用色呈現出美麗感』

從左側照射過來的光線，會在白色牆壁上落下陰影，此陰影要以什麼顏色塗色呢？因為要呈現出白牆的美麗感與光線的柔和感，所以要使用淡藍色～紫色。

1 將草稿圖進行留白處理

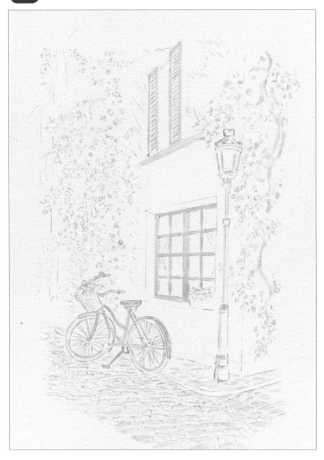

草稿圖

使用的是 P.131 的草稿圖。在進行水裱之後，以 P.22 的步驟複寫草稿圖吧！因為想要留下草稿圖的線條，所以使用的是鉛筆與描圖紙。

在窗框跟腳踏車車體這些想要讓顏色有明確區別的部分進行留白處理。

2 塗上窗戶的顏色

在光芒的中心塗上檸檬黃，光芒周遭則塗上歐普拉，呈現出橙色那種暖和的光芒。

以永固紫羅蘭和焦茶色描繪出光芒周圍的陰暗部分。

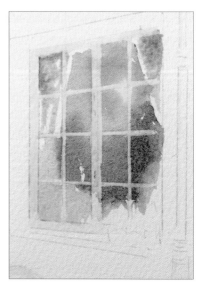

紙張	使用用具	顏色	檸檬黃	歐普拉	孔雀藍	亮綠松石	永固紫羅蘭	酮金	焦茶

ARCHES　水彩顏料、調色盤與畫筆

3　塗上牆壁陰影的顏色

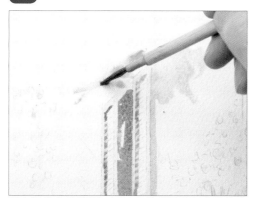

落在牆壁上的陰影，要塗上孔雀藍中混合歐普拉的紫色。

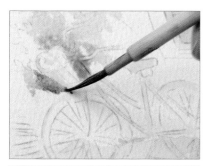

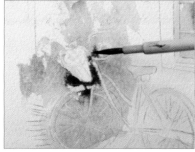

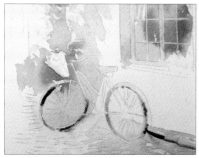

腳踏車周邊的白牆同樣塗上紫色。接著只要加上亮綠松石，紙面就會變得很鮮豔。腳踏車的輪胎則是塗上焦茶色。

4　塗上植物的顏色

以歐普拉描繪出紅色的花。接著將溶解稀釋後的孔雀藍混入至檸檬黃當中調出綠色，並以畫筆筆觸描繪出令人印象深刻的葉子。陰影部分要注意加有紫色跟藍色，因此要留下一些紙張的白底，避免有太多的綠色跑進到陰影裡。

塗上植物陰影的顏色。這幅畫的用色重點，在於明亮褐色系的酮金，以及加入在陰影當中很明亮的亮綠松石。

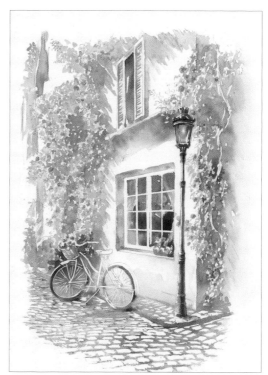

塗完地面跟路燈的顏色後，剝下留白膠。

5 塗上腳踏車細部的顏色

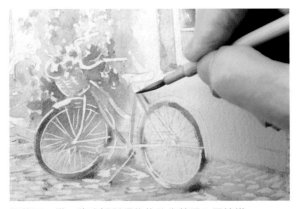 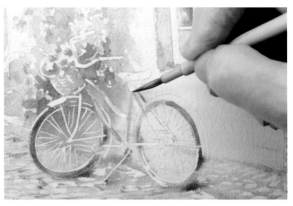

和葉子一樣，將溶解稀釋後的孔雀藍混入至檸檬黃當中調出綠色來，並用來塗上腳踏車車體的顏色。明亮的部分要多加點黃色調成黃綠色。

椅座跟車體要以永固紫羅蘭呈現出鮮豔感。

6 完成窗戶的處理

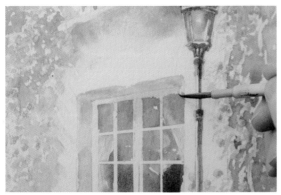

窗戶的景深部分以紫色呈現出立體感。剝下留白膠後的窗框也要塗上顏色。為了呈現出窗框的雪白感，這裡只有在會形成陰影的部分淡淡地塗上孔雀藍而已。

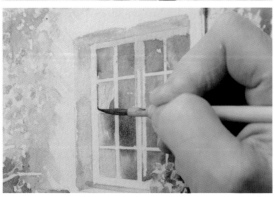

也將窗框的立體感呈現出來吧！使用線筆的筆尖，在會形成陰影的部分細細描繪上永固紫羅蘭跟焦茶色。腳踏車與窗戶要描繪得略為明確點，描繪四周的花草時，則透過呈現出筆觸讓主要角色鮮活起來。

完成

光明協奏曲

31×21cm／水彩／WATERFORD

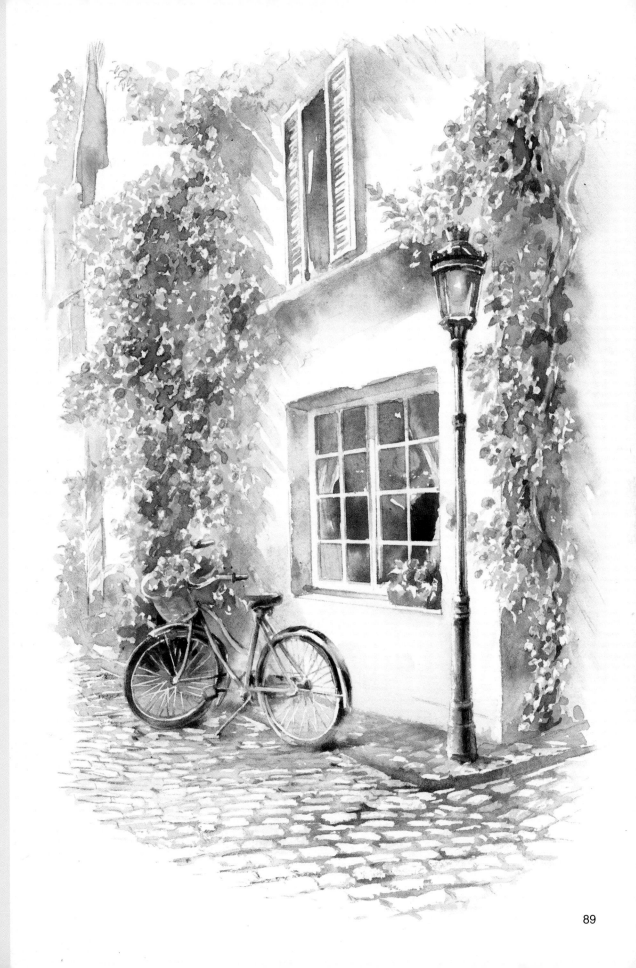

LESSON **4** ——活用互補色於作品當中

樹木與草原

課程主題

『以互補色呈現出光線對比』

黃色與紫色為互補色關係，彼此相鄰的話，會是一種很引人目光的搭配組合。為了展現出光線對比，這裡就以這 2 種顏色為主題完成一幅畫吧！

1 將草稿圖進行留白處理

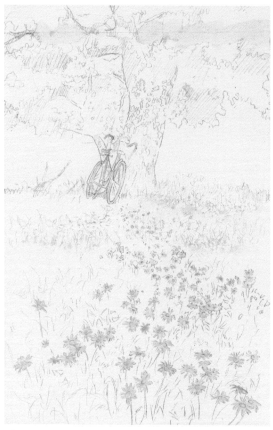

使用的是 P.132 的草稿圖。以鉛筆進行複寫吧！複寫完後，就將腳踏車、花、草這些部分進行留白處理。

2 描繪樹木

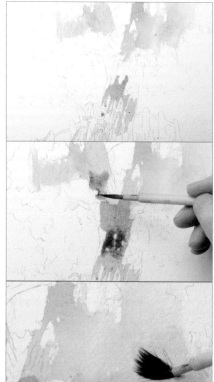

一開始使用酮金描繪出樹幹，並大膽地以飛白效果描繪出葉子部分。

接著在樹幹中心部分加上用水溶解過的永固紫羅蘭。

2 種顏色的分界，要以沾了水的畫筆渲染開來。

在散開來的樹木葉子上加上孔雀藍、亮綠松石。

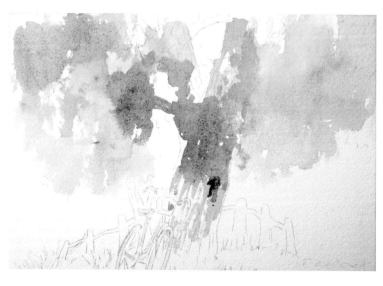

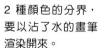

90

3 描繪草原

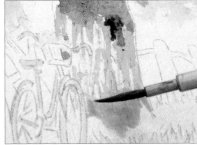

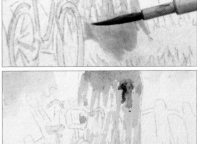

在草原與樹幹相接的部分，讓永固紫羅蘭滲透開來。

草原的葉子前端要用筆尖呈現出其尖銳感，並局部加上亮綠松石形成對比。

腳踏車的背後要以孔雀藍和永固紫羅蘭加入陰影。

描繪草原部分時，要以水溶解酮金並將畫筆抵在紙上，畫出飛白效果。

陰影當中要盡情地加入許多顏色，如歐普拉、永固紫羅蘭、孔雀藍、酮金等。

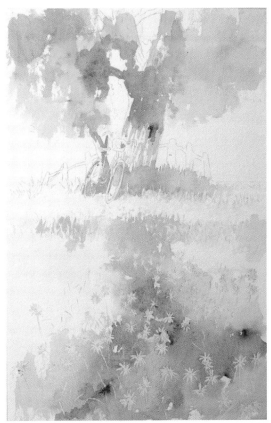

4 **剝下留白膠**

以手指剝下草原部分中經過留白處理的花朵。腳踏車跟後方的草也同樣剝下留白膠。

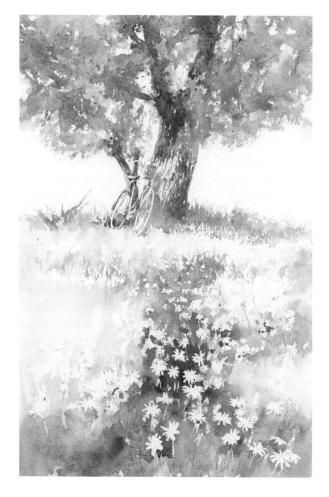

5 **描繪花朵**

剝下留白膠後,將花朵刻畫上去。將歐普拉、永固紫羅蘭跟孔雀藍溶解稀釋後,一面保留白色的部分,一面塗上其陰影。

在花朵中心,以檸檬黃描繪出花蕊。並在花蕊的下面加入橙色,呈現出立體感。

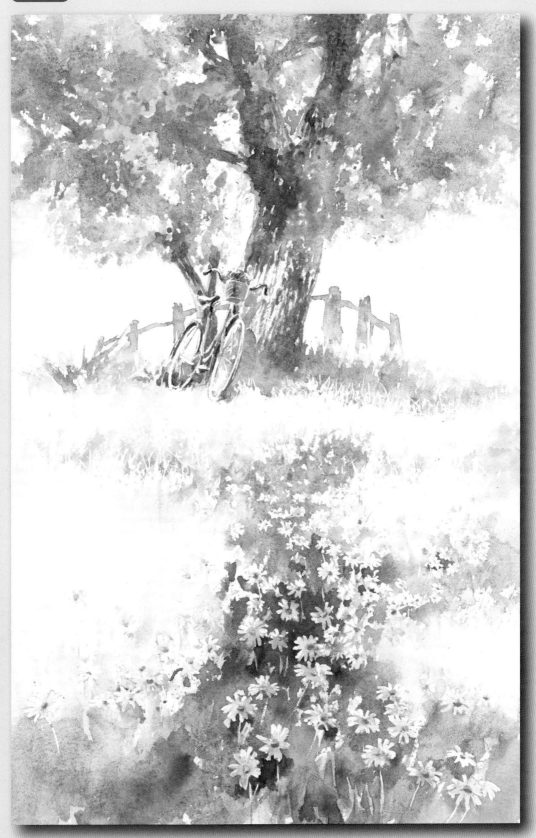

34×23cm／水彩／ARCHES

輕風華爾茲

參 考 作 品

1　將草稿圖進行留白處理

將花草一類進行留白處理。

這次的作品，是將綠色的美呈現在前面完成作畫。這同樣是在局部進行留白處理後，才加上渲染效果跟畫筆筆觸的一種作畫風格。

2　整體上色

描繪後方樹木。塗色時，靠近木柵欄的明亮部分，要以酮金呈現出筆觸。

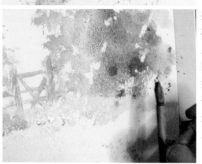

接著塗上孔雀藍並在離木柵欄很遠的陰暗部分，塗上永固紫羅蘭並使其滲透開來。
然後在陰暗的部分，像是在彈筆般將孔雀藍噴濺下去的話，就可以增加光線上的微妙差異。

草原部分就以綠色印象整合起來吧！
描繪時以檸檬黃與孔雀藍調出綠色，並呈現出筆觸來。陰影則加入永固紫羅蘭跟歐普拉這些鮮豔的顏色。

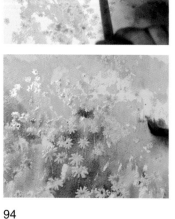

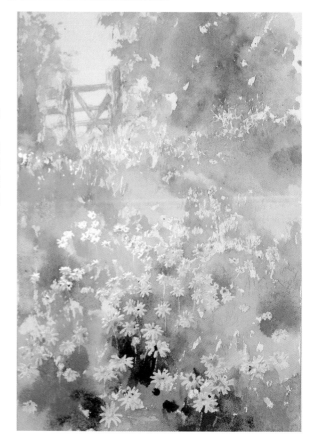

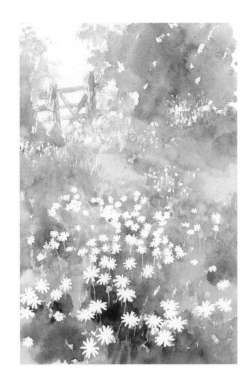

3 剝下留白膠

紙面乾掉後，剝下留白膠。
同樣地如前項的要領加上花朵的陰影跟花蕊，並
修整整體調子完成作品。

顏色

檸檬黃	歐普拉	孔雀藍	深群青

永固紫羅蘭	酮金	焦茶

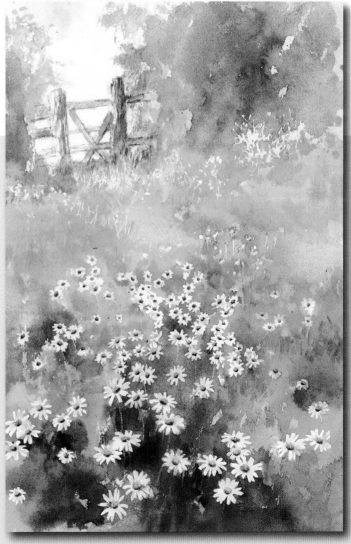

31×21cm／水彩／ARCHES

完成

綠色小夜曲

95

浮在水邊的船

課程主題
『活用灰色色調於作品當中』

透過帶著紫色的灰色色調,將水面的倒影
與波紋,以及後方建築物整合並畫成一幅
富有氣氛的畫作吧!

1 準備草稿圖

使用的是 P.132 的草稿圖。以鉛筆進行複寫,並同樣以
鉛筆先稍微描繪出建築物。

這幅作品並不進行留白處理。

2 塗上天空的底色

以排筆淡淡地在天空塗上檸檬黃混入鈦白後的顏
色,再以圓筆在天空的上方塗上輝黃混入鈦白後的
顏色。接著使用排筆的邊角,以溶解稀釋後的紫丁
香描繪出雲層。

3 塗上水面的底色

水面以排筆或平筆,塗上檸檬黃混入鈦
白後的顏色,接著再疊上溶解稀釋後的
歐普拉。

波紋陰影使用圓筆塗上紫丁香。

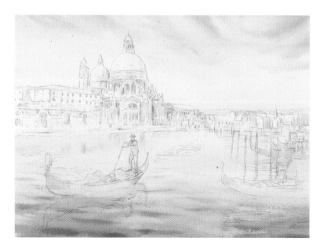

4　描繪後方的建築物

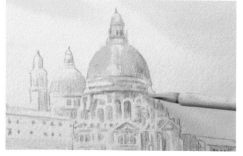

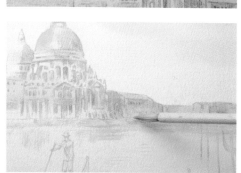

建築物主要使用酮金，並配以永固紫羅蘭、歐普拉呈現出立體感。

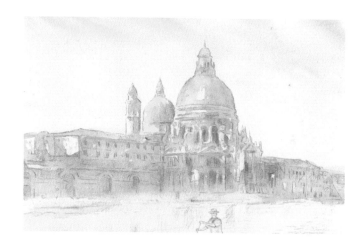

5　描繪右側的船

船要將深群青和永固紫羅蘭進行重疊塗上顏色。而船受到水面反射的部分，則要塗上亮綠松石加上鮮豔感。

塗上深群青加上焦茶後的顏色呈現出對比張力。受到水面反射的部分，同樣以亮綠松石加上鮮豔感。

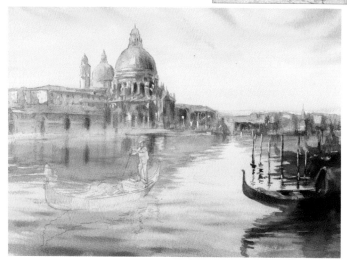

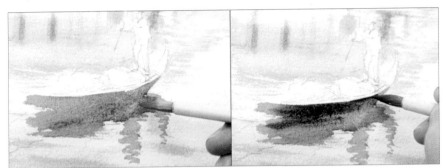

描繪中央的船。要仔細地擺動筆尖呈現出水面晃動的樣子。

船要將深群青和永固紫羅蘭進行重疊塗上顏色。受到水面反射的部分,要塗上亮綠松石加上鮮豔感。

完成

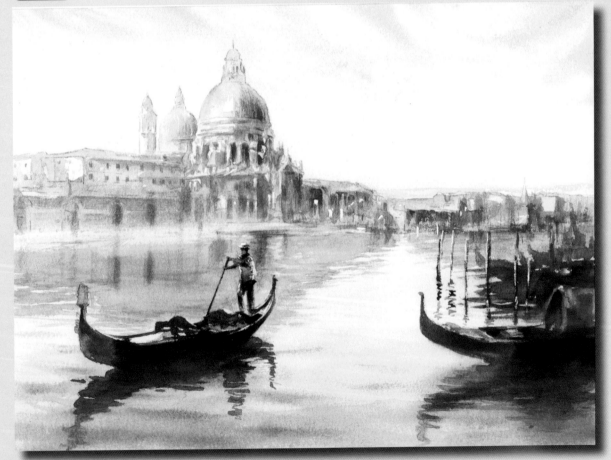

改變構圖描繪同樣風景的作品。除了使用顏色增加了黃色跟橙色的比例，還同時活用了帶著紫色的灰色色調完成一幅明亮的作品。

❶以鉛筆複寫草稿圖，緊接著進行刻畫。

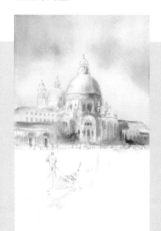

❷水平面以上的部分要顧及陰影，將之描繪出來。

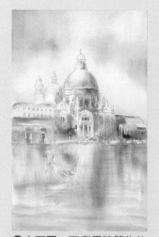

❸水面要一面考量建築物的倒影，一面活用畫筆筆觸進行塗色。

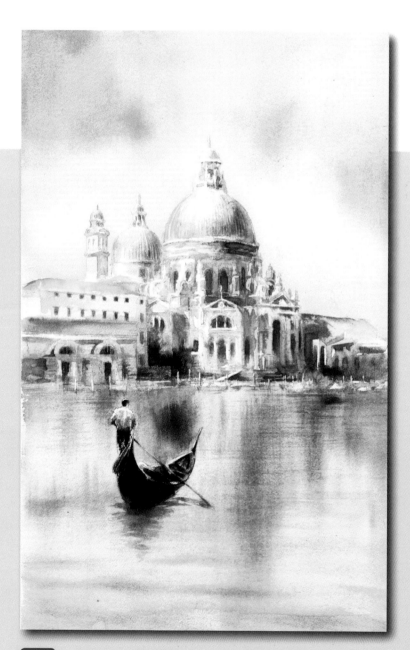

完成　34×21cm／水彩／ARCHES

老舊石頭道路與磚塊的建築物

課程主題
『**針對留白處理的筆觸下工夫**』

帶著紅色色感的紫色，會讓人感受到一股莫名的懷念感。石頭道路以及磚塊這些地方，就以留白膠加飛白效果的手法進行呈現吧！最後再以回想遙遠記憶的感覺將作品描繪出來。

1 將草稿圖進行留白處理

草稿圖

使用是 P.133 的草稿圖。在進行水裱後，就以 P.22 的步驟複寫草稿圖吧！草稿圖的線條在最後想要擦掉，因此使用的是布用複寫紙。

在想要畫成具有明亮感的部分進行留白處理。仔細地將窗框跟牆壁的凸起部分以及磚塊、石頭道路這些光線照射到的部分進行留白處理吧！

2 塗上底色

整體淡淡地塗上檸檬黃，並先進行乾燥。

在建築物表面淡淡地疊上永固紫羅蘭、孔雀藍。

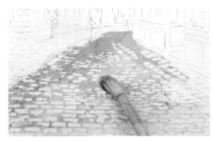

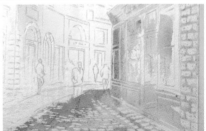

石頭道路跟右側道路因為會有陰影形成，因此顏色要塗得略濃一點。

3 在石頭道路和左右牆壁的濃郁部分疊上顏色

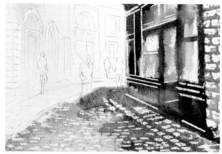

在石頭道路和右邊的店鋪，疊上深群青和永固紫羅蘭來塗色濃郁的部分。

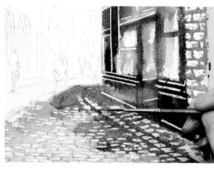

石頭道路要局部加上亮綠松石。

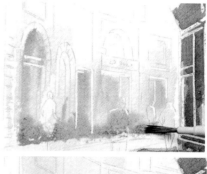

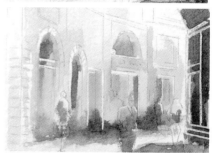

左側的牆壁因為位於後方，所以要以平淡的色調塗上顏色。

4 剝下留白膠

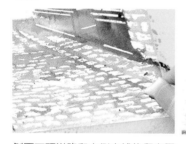

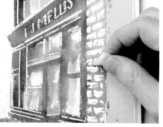

剝下石頭道路和右側店鋪的留白膠。

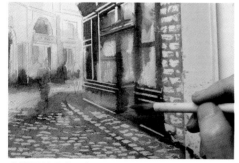

店鋪要以酮金和焦茶加上對比差異。

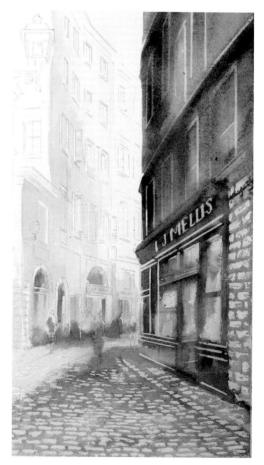

5 塗上左邊磚塊部分的顏色

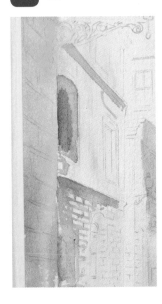

這是步驟 2 塗完底色的狀態。接下來要將這裡進行留白處理。

橫握沾取留白膠的畫筆，一面塗出飛白效果，一面進行留白處理。也可以轉動紙面，方便進行塗敷。

等留白膠乾掉後，就溶解深群青和永固紫羅蘭並調成略濃一點的顏色進行塗色。接著在酮金裡加上焦茶並將顏色調濃，呈現出對比張力。

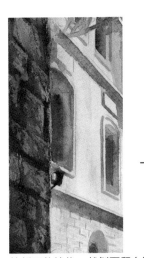

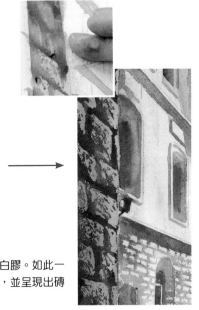

等紙面乾掉後，就剝下留白膠。如此一來會露出之前上好的底色，並呈現出磚塊該有的氣氛感覺。

6 塗上路燈的顏色

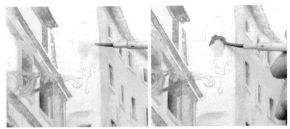

左上方的路燈，光源部分使用檸檬黃和歐普拉，呈現出明亮感。

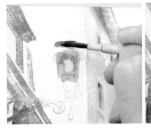

在鐵的部分塗上永固紫羅蘭，並加入焦茶色調濃顏色。最後再畫上亮綠松石。

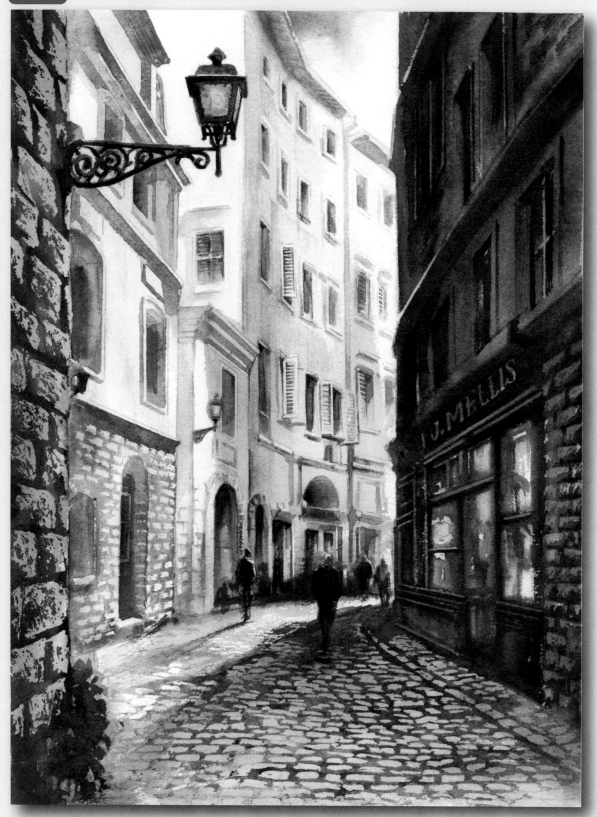

完成

32×24cm／水彩／WATERFORD

遠古迴廊

掛著彩虹的湖泊與森林

課程主題
『在上方加上一道彩虹』

使用壓克力顏料，將漸層彩虹跟天空處理成均勻不斑駁的漸層。而在這幅畫裡，能否將飄浮在湖面的霧氣處理得很有氣氛，將會是作畫關鍵所在。

1 將草稿圖進行留白處理

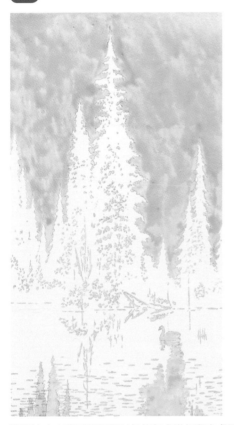

將湖泊中之背景跟倒影以外的部分進行留白處理。

草稿圖

使用 P.134 的草稿圖。在進行水裱後，就以 P.22 的步驟複寫草稿圖吧！草稿圖的線條在最後想要擦掉，因此使用的是布用複寫紙。

2 決定彩虹位置

彩虹遮蓋到樹木的部分先以油性墨水描繪好。

3 塗上樹木的顏色

以水沾濕紙面後，跳過彩虹所遮蓋到的部分，並使用群青、藍紫塗上樹木的顏色。塗色時要逐漸塗濃，呈現出立體感。

紙張	使用用具	顏色	正黃	正洋紅	酞菁藍	群青	藍紫	焦茶

ARCHES　　壓克力顏料、瓷碟、平筆與排筆等

4　描繪彩虹和霧氣

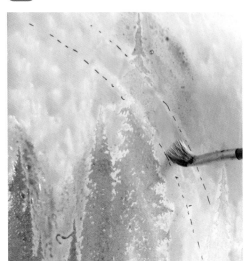

在事先跳過的彩虹部分畫上正黃色。

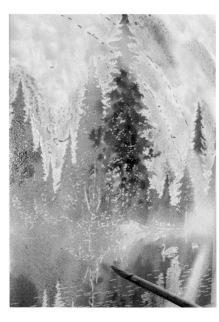

霧氣的表現，要活用紙張的白底並透過塗濃霧氣四周的顏色進行呈現。

5　調整樹木的色感

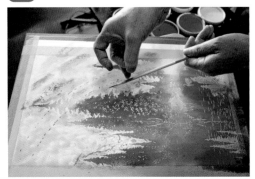

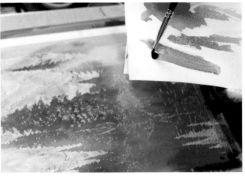

用水在樹木部分進行潑色處理（參考 P.74），營造出滲透效果。接著以群青跟永固紫羅蘭調整色感，令霧氣浮現出來。

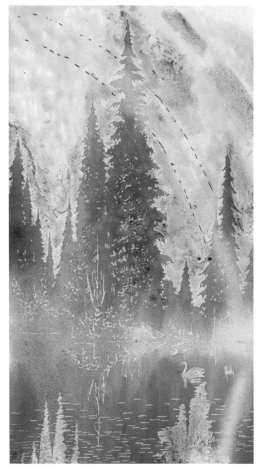

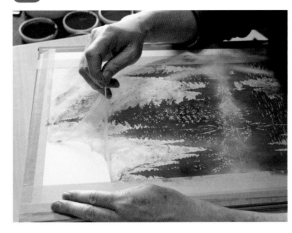

剝下天空的留白膠。留白膠塗厚一點的話，會變得很好剝除，紙張也不會傷到。

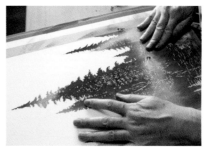

7 描繪彩虹和細部

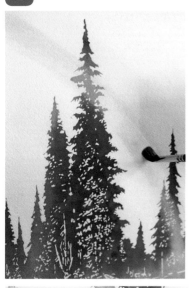

天空的彩虹要以寬度約 1.5 公分的平筆，按照正黃、洋紅、酞菁藍的順序塗色。

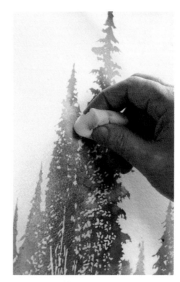

以沾過水的科技海綿稍微擦拭掉樹木的顏色，將氣氛呈現出來。

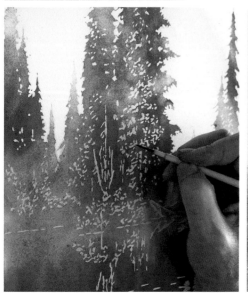

剝下樹木的留白膠後，在變得很白的部分塗上溶解稀釋後的藍紫色。

最後以清水塗抹彩虹四周的天空，再以藍紫色進行塗色，完成作畫。

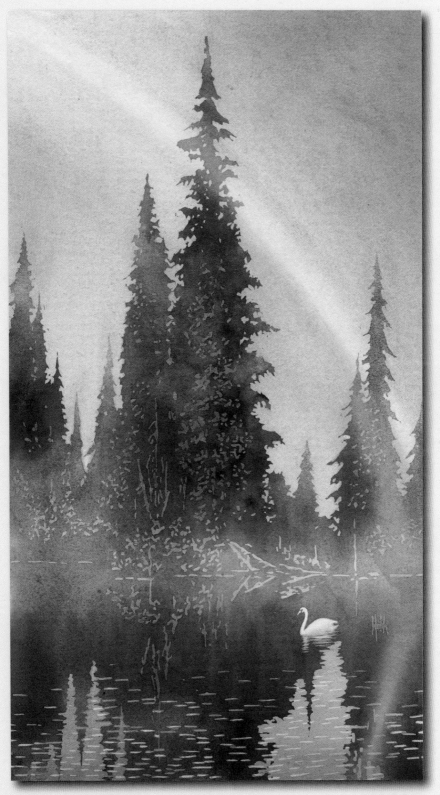

40×22cm／壓克力／ARCHES

紫羅蘭霧景

參考作品

雖然同樣是彩虹作品，但步驟與 P.107 略有不同。這裡就來看看這幅作品的繪製方法吧！

1　將草稿圖進行留白處理

將屋頂跟前方樹木積雪部分、天空、前方的雪進行留白處理。後方的樹木則先以清水沾濕後再塗上留白膠，呈現出飄雪的模樣。

2　塗上彩虹和濃郁部分的顏色

 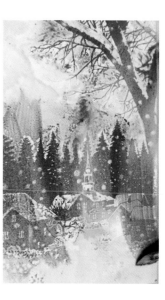

一開始要先描繪彩虹遮蓋到樹木的部分。先塗上正黃，接著以洋紅、藍紫色在四周塗色，之後再塗上群青。最後在最陰暗的部分塗上加有群青和焦茶的濃郁顏色。

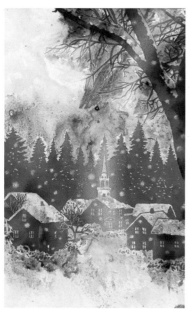

要淡淡地塗上藍紫色抑制光線的彩度，以免過於鮮豔。

剝下天空的留白膠。

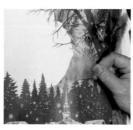

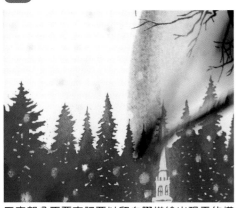

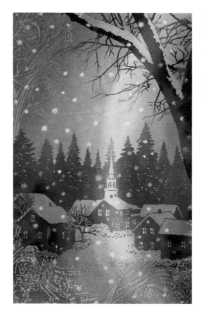

整體上完顏色後,將圖紋進行留白處理。圖紋進行留白處理後,以略濃的藍紫塗上顏色。

繪製圖紋進去的方法,也會在下個章節進行解說。

天空部分不要忘記要以留白膠描繪出飄雪的模樣。將飄雪進行留白處理後,接著描繪彩虹的部分。以正黃、洋紅、酞菁藍描繪出彩虹,再以洋紅、藍紫描繪出天空。

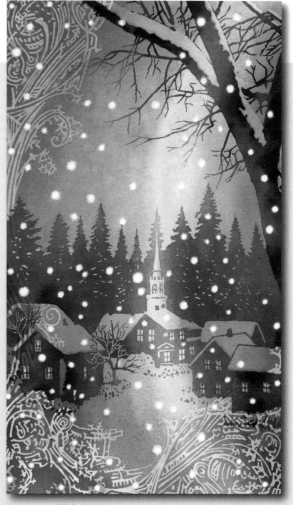

剝下留白膠後,飄雪跟圖紋就會浮現出來。在最後剝下飄雪部分的留白膠,並在飄雪的周圍淡淡地加入洋紅、正黃。

◎ 使用顏色
正黃、洋紅、酞菁藍
群青、藍紫、焦茶

完成

35×21cm／壓克力／ARCHES

水中的熱帶魚

課程主題

『增加圖紋與美麗海水的藍色』

描繪下面的畫作，以留白膠再疊加一層圖紋。重點在於「水的美麗感不要描繪得太過於濃郁」。

1 備好草稿圖與圖紋

使用 P.135 的草稿圖。水彩紙上先複寫好左邊的圖。
右邊的圖則是後續才加上的圖紋。先準備好這些圖紋，以便進行複寫！

2 進行留白處理

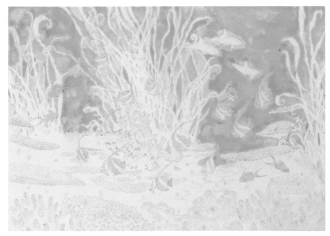

將背景的部分與魚、珊瑚、光球這些部分進行留白處理。光球要先以清水沾濕紙張後，再滴下留白膠渲染開來。為了讓光球到最後都保留著白色，每剝下留白膠一次，光球就要再進行留白處理一次。

3 上色

一開始先塗上光線線條的正黃色。接著使用洋紅、酞菁藍、群青繪製出顏色漸層。再一面進行乾燥，一面塗上顏色並逐步進行重疊，直到呈現出對比張力為止。

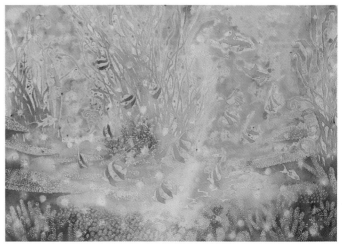

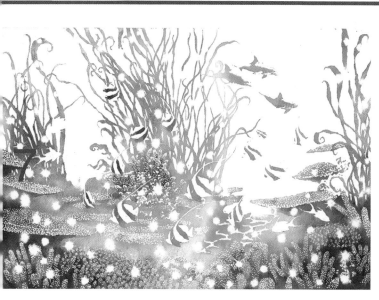

4 剝下留白膠

將背景與珊瑚等地方的留白膠剝下後的
模樣。

5 背景上色

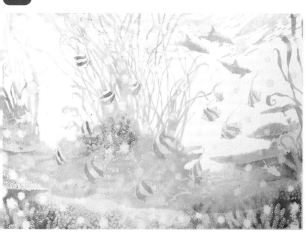

塗上背景的顏色吧！將背景以外
的地方全部進行留白處理。如果
在上個步驟有剝下背景光球的留
白膠，或是留白膠不小心剝落
時，別忘記要再進行一次留白處
理。

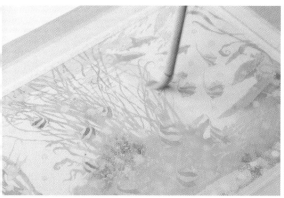

留白處理進行完畢後，就沿著光線線條塗上溶解稀釋
後的正黃色。

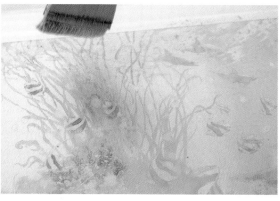

接著以酞菁藍、群青一面進行渲染，一面塗上顏色。

111

6　加上細部描繪

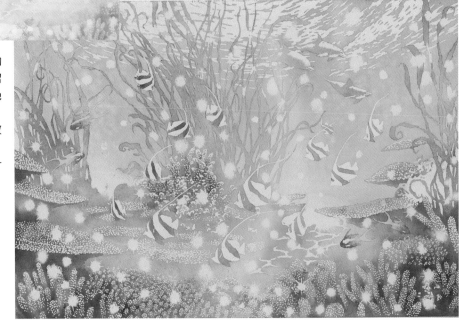

背景也上好顏色了。水彩一旦乾掉，顏色就會變淡，因此要是感覺到色感不足的話，就在這個階段塗得濃一點吧！

剝下留白膠。如此一來水面的光紋、魚、珊瑚這些進行過留白處理的部分就會浮現出白色區塊。

接著在區塊上，加入魚的圖紋細部描繪吧！

魚若加入紅色的話，會增加一種引人目光的華麗感。

7　將圖紋進行留白處理

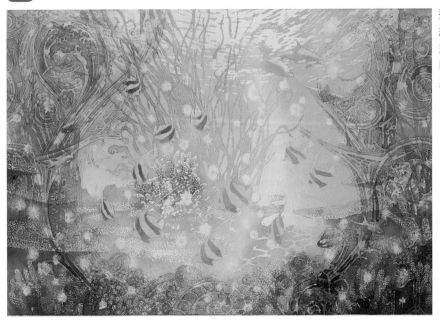

整體上色後，就以留白膠描繪出圖紋。遮蓋在圖紋上的魚和光球也要進行留白處理。使用留白膠描繪完圖紋後，再以洋紅、酞菁藍、群青進行塗色，令圖紋浮現出來。

剝下所有留白膠。只要剝下圖紋的留白膠，就會看見下方的底色，圖紋就會像是疊上了透明保護膜般顯得很美麗。

接著將洋紅溶解稀釋，細心地塗在白色光球的周圍並渲染開來。

完成

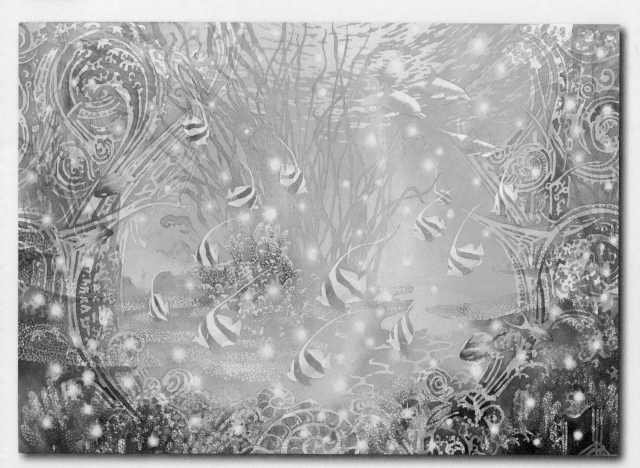

26×37cm／壓克力／ARCHES

海水嘉年華

參 考 作 品

要呈現出海水閃爍的白光,重點在於要抑
制整體的顏色,不要塗得太過濃郁。

描繪步驟與 P.113 的作品相同,但卻是將
畫作描繪在一個圓裡的作品。
在進行水裱後,先以一個很大的圓規描
繪出一個圓,並盡可能沿著圓的線條貼
上紙膠帶。沒有辦法貼得很圓很漂亮的
部分,就徒手使用美工刀進行調整。細
心地將紙膠帶貼得很圓後再開始描繪
吧!

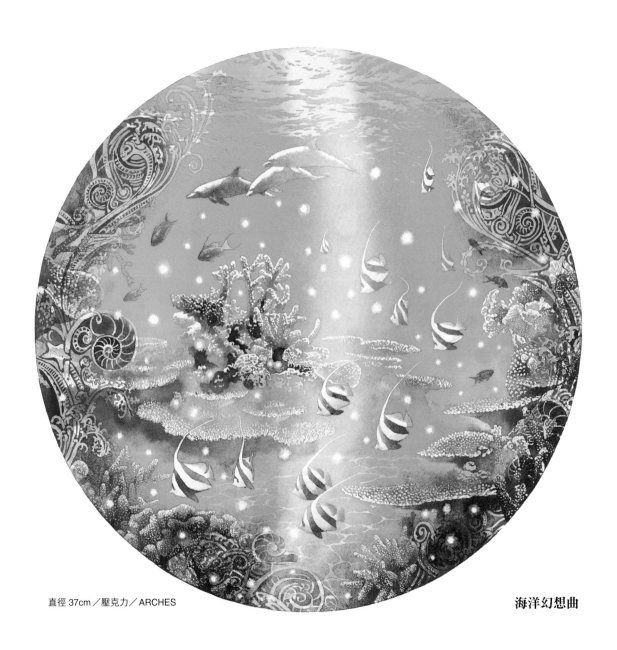

直徑 37cm ／壓克力／ ARCHES

海洋幻想曲

第 6 章

畫廊

這裡收集了書中沒有介紹的作品，
請各位盡情觀賞鮮豔的色彩世界。

26×21cm／水彩／ARCHES
這幅作品是想像一道尤特里羅所描繪的白色牆壁,接著再以
美麗的藍色系色彩與灰色色調描繪出其陰影顏色。

工坊

甦醒於朝晨陽光中的色彩
與光彩旋律相交重疊
演奏出一段鮮明的樂曲
有你的夏天、閃耀的天空
那無可取代的美
總是照耀著頭頂上方
光線營造出陰影
陰影則營造出色彩

31×21cm／水彩／ARCHES

天空畫布

這幅作品是像在畫布上描繪，一面呈現出筆觸，一面進行了疊色。以筆
觸描繪出來的雲朵，則是這幅畫的重點所在。

17×22cm／水彩／ARCHES
這幅作品是以色彩與筆觸，描繪出那些因為光而
擴散成各式各樣顏色的花花葉葉。

光

收攏記憶之絲

穿梭過心靈稜鏡的七色光彩

順應自然地流渦而出

在白色畫布下演奏出來的

色彩合聲

創造出了最初也是最後的美

33×22cm／水彩／ARCHES
這幅作品是以永固紫羅蘭描繪出藍色陰影，並以輝黃色描
繪出閃耀著黃色的光輝，呈現出梵谷心愛的亞爾風景。

光輝廣場

32×21cm／水彩／ARCHES **蒼藍陰影**
這幅作品是以藍色陰影與黃色光輝描
繪出畢卡索藍色時代的巴黎巷弄裡。

34×23cm／水彩／ARCHES **路燈**
這幅作品是以照耀成橙色光輝的磚
塊，呈現羅特列克很喜歡去的酒吧夜
晚風景。

聽見他國古老歌曲時

有時會莫名感到懷念

遠古昔日

彷彿自己就置身其中

巷弄內角落中燈火裡

彷彿看見了化為人影的你

溫馴柔和的光線

閃耀著墨色光彩

那是時間魔法搬運而來的

懷念記憶

32×21cm／水彩／ARCHES

時間迴廊

以褐色系的輝黃色與焦茶色，描繪出 1920 年代印象派畫家們經常前往的
咖啡廳及蒙帕納斯大道。

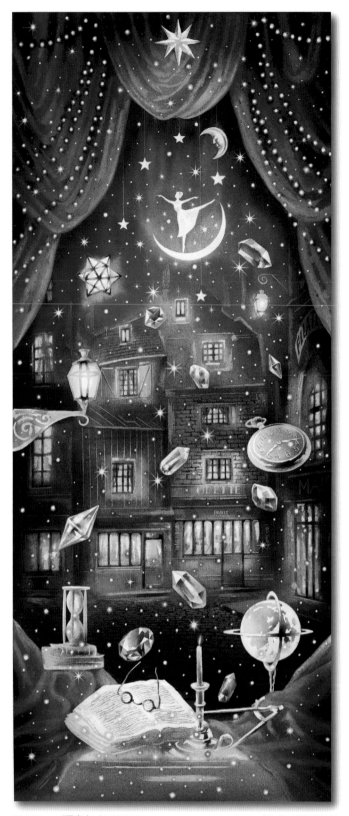

61×26cm／壓克力／ARCHES
透過複雜的規劃與細緻的留白處理，
創作時間花費了一個月以上，才將鑲
嵌著孩童諸多夢想的巴黎夜晚描繪出
來。

月光下的舞者

水晶的描繪方法

❶以布用複寫紙描出草
稿，並將數個地方進行
留白處理。

❷塗上酞菁綠。

❸塗上藍紫色。

❹一開始塗上酞菁藍，
接著塗上藍紫色。

❺剝下留白膠，並加上
正黃色與酞菁綠，呈現
出對比張力。

飄浮著星星碎片的巷弄裡

閃耀著令人懷念的

梅里愛玩具屋毛玻璃

機械人偶的齒輪聲如同在雕刻時間般

一動一動地靜靜發出聲響

這裡是孩童們夢想碎片所聚集的場所

編織著一份又一份的夢想

打造出一片星光

直徑 45cm／壓克力／ARCHES
將封閉在圓裡的迷宮呈現出來了。是一幅配置成
三角形的 3 個物體與背景兩者之間，色彩對比很
美麗的作品。

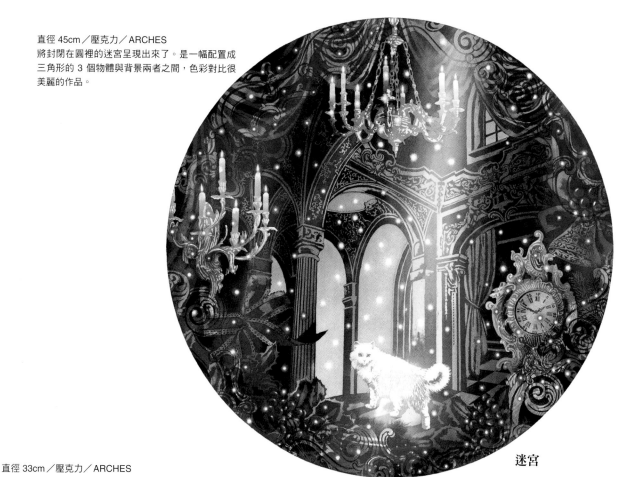

迷宮

直徑 33cm／壓克力／ARCHES
這是距今約 10 年前，第一次描繪
圓裡畫的作品。美麗的綠色光輝是
重點所在。

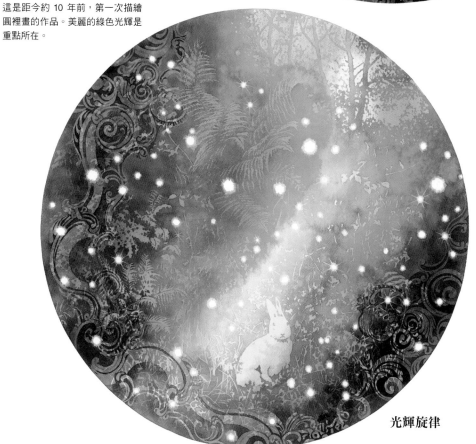

光輝旋律

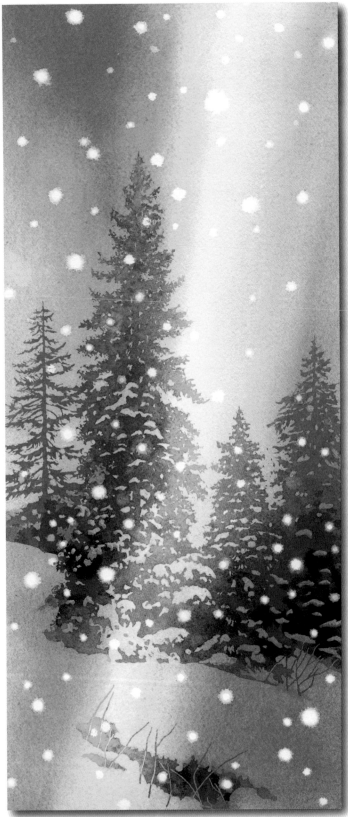

▶22×45cm／
壓克力／ARCHES
櫻花花瓣是透過鮮明的留
白處理與灑鹽法呈現出立
體感,並以亮玫紅的顏色
表現出櫻花樹的生命感。

色彩的魔法在一瞬間

將我帶往了那段時光

那段一天時間比現在還要長上許多

洋溢著夢幻感的時光

蒼藍的海洋、清澄的河川、耀眼的林隙光

連夜晚也比如今還要暗上許多

滿天的星星則是閃耀不停

44×19cm／壓克力／ARCHES
幻想雪景

描繪光線傾瀉而下的夜空。遮蓋在樹木上
的光線與其顏色漸層是作畫重點所在。

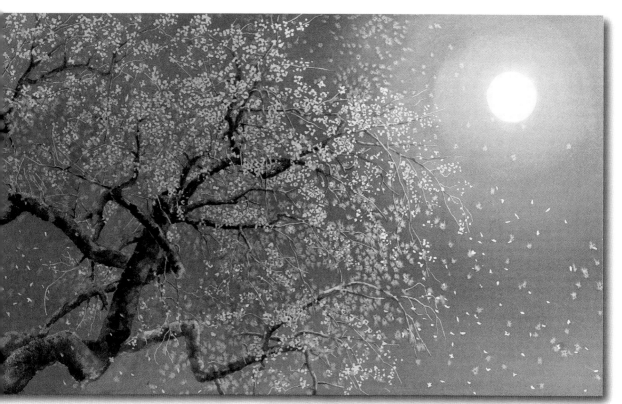

夢月夜

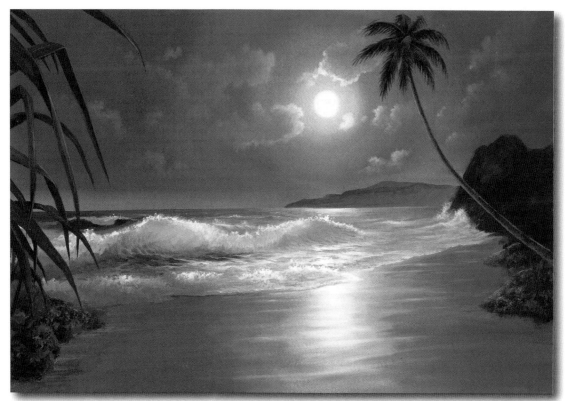

26×37cm／壓克力／ARCHES
使用壓克力顏料進行薄塗與厚塗，描繪成寫實風。顏色為了表現出
心靈的祥和，使用了紫色系顏色。

紫羅蘭月色

後記

　　地球上的生物當中，若是局部提起視覺、聽覺、嗅覺，人類幾乎都劣於其他生物。但是我們卻被賦予了感受地球之美的能力。美存在於所有一切事物當中，如科學、文學、運動等等。我認為每種事物的成熟，皆在於各式各樣人類感受到的美之極致上，所有一切事物也因此才成立存在。而且我認為宇宙真理的入口上，也有一道美之門。

　　人會追求各式各樣的美，也因追求而努力活在當下。我們這些畫畫的人，也有各自感受到的美。在這場追求當中，若是我的這本拙作能夠成為您繪畫路上的一些指標，那真是沒有比這還要令人高興的事情了。

　　今後我也會再繼續追求新的美來進行創作。也請各位朋友將您感受到美的那份喜悦寄託於水彩畫上，持續作畫不輟。

玉神輝美

玉神 輝美　（Tamagami Kimi）

http://www.tamagami.com

1958 年　出生於愛媛縣宇和島市，為畫家玉神正美之長男

1987 年　開始描繪熱帶水中世界

　　　　這一年起直到現在，觀賞魚大型製造商 Tetra Japan（股）之
　　　　商品包裝、促銷用掛軸等產品皆多數採用其作品

1993 年　德國 Warner Lambert 公司 Inter Zoo（紐倫堡寵物展）採用
　　　　其作品

1997 年　野馬（股）海外版月曆採用其作品

1999 年　以審查員身份出演東京電視台「電視冠軍、水中庭園王比
　　　　賽」

2001 年　出演 NHK 綜合電視台「午安 1 都 6 縣～玉神輝美 描繪熱帶
　　　　魚的光輝」

2003 年　NTT 都科摩手機 SH505i 內附其作品，NEC 海外版裝置使用
　　　　其作品

2003 年　出演愛媛電視台
　　　　「Super News 宮川俊二的 TOKYO 愛媛通信」

2004 年　出演 SKY PerfecTV「活力十足地球人」

2004 年　在宇和島市教育委員會主辦下，於愛媛縣宇和島市舉辦原畫
　　　　展

2006 年　透過美國 CEACO 公司販售拼圖（全 6 種）

2007 年　與（股）ART CAFE 簽訂藝術家契約販售各式各樣的複製原
　　　　畫（版畫）

2007 年　透過德國 Schmidt 公司，於法國、英國、義大利等世界共
　　　　44 個國家販售拼圖

2007 年　SOURCENEXT（股）的筆王 ZERO 當中刊載「玉神輝美
　　　　Nature Fantasia Collection」

2008 年　於丸之內 OAZO 丸善本店畫廊舉辦個人展

2008 年　於名古屋星丘三越舉辦個人展

2009 年　透過南美 Tetra 公司於墨西哥、巴西、澳洲販售 T 恤

2010 年　與音樂家都留教博合作製作 DVD
　　　　「Spiral Fantasy」

2010 年　於小田急百貨町田店舉辦個人展

2012 年　著作「水彩畫 魔法的技巧～光與水的世界～」
　　　　（股）MagazineLand

2013 年　在宇和島市立醫院主辦、宇和島市後援之下，於愛媛縣宇和
　　　　島市舉辦原畫展

2015 年　著作「水彩畫 未知的技巧～光與美的世界」
　　　　（股）MagazineLand

2017 年　著作「成年人的著色圖～海洋幻想篇」
　　　　（股）河出書房新社

描繪方法刊載於 P.28

描繪方法刊載於 P.32

描繪方法刊載於 P.36

描繪方法刊載於 P.108

描繪方法刊載於 P.40，使用時請活用留白部分

描繪方法刊載於 P.86

描繪方法刊載於 P.96

描繪方法刊載於 P.100

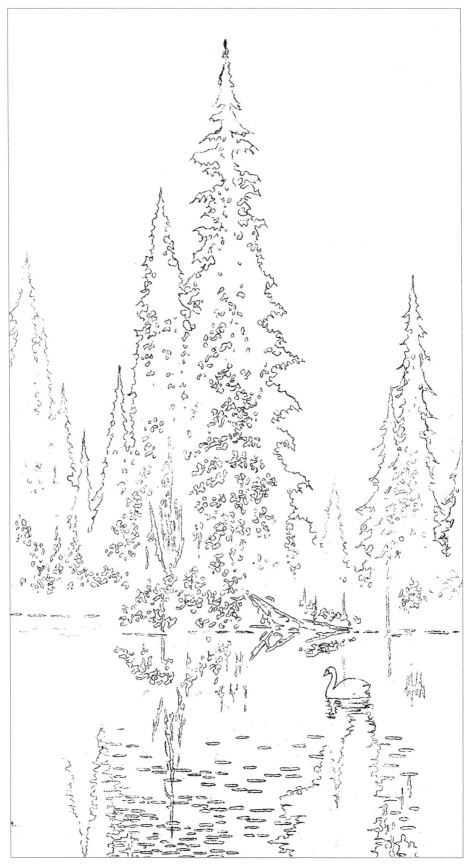

描繪方法刊載於 P.104

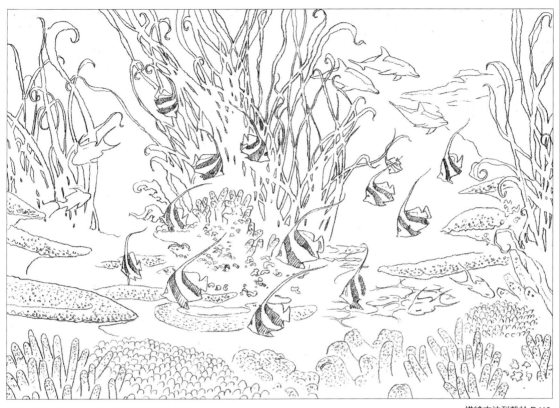

描繪方法刊載於 P.110

描繪方法刊載於 P.110

工作人員介紹

● 裝訂、編輯、設計、DTP
天野 美都子（四葉社）

● 攝影
末松 正義

● 企劃
森本 征四郎
谷村 康弘〔Hobby Japan〕

● 校訂
宮本 秀子

● 協助
好賓 HOLBEIN 工業株式會社
好賓 HOLBEIN 畫材株式會社

水彩畫：美麗的光與影技巧

學習調色・留白・渲染的技巧

作　　者／玉神 輝美
翻　　譯／林廷健
發 行 人／陳偉祥
出　　版／北星圖書事業股份有限公司
地　　址／234新北市永和區中正路458號B1
電　　話／886-2-29229000
傳　　真／886-2-2922904
網　　址／www.nsbooks.c
E-MAIL／nsbook@nsbo
劃撥帳戶／北星文化事業
劃撥帳號／50042987
製版印刷／皇甫彩藝印刷
出 版 日／2018年12月
I S B N／978-986-63
定　　價／450 元

行編目資料

攝影技巧 / 玉神 輝美著；林廷
j：北星圖書, 2018.12

399-95-4(平裝)

技法

940.5　　　　　　　　　　　107011733

如有缺頁或裝訂錯誤，請寄回更換。

水彩画 美しい影と光のテクニック　色の作り方・マスキング・に
じみの生かし方がわかる
© 玉神輝美/ HOBBY JAPAN